KU-452-879

DIE LINIE DIE MAN MIT DEN FÜSSEN
ZIEHT UM INS MUSEUM ZU GEHEN
IST BEDEUTENDER ALS DIE LINIEN
DIE IM MUSEUM AUSGESTELLT SIND.

THE LINE I TRACE WITH MY FEET
WALKING TO THE MUSEUM
IS MORE IMPORTANT AND MORE
BEAUTIFUL THAN THE LINES
I FIND THERE HUNG UP
ON THE WALLS.

PARIS 1953

LA LIGNE QUE JE
TRACE AVEC MES PIEDS
POUR ALLER AU MUSÉE
EST PLUS IMPORTANTE
QUE LES LIGNES
QUI Y SONT EXPOSÉES.

Hundertwasser

KunstHausWien

TASCHEN

HONG KONG KÖLN LONDON LOS ANGELES MADRID PARIS TOKYO

KunstHausWien
Untere Weißgerberstraße 13
A-1030 Wien
Tel. ++43-1-712 04 91
FAX ++43-1-712 04 91-40
Internet: www.kunsthauswien.com
E-mail: kunsthauswien.info@kunsthauswien.com

Öffnungszeiten/Opening hours/Heures d'ouverture
KunstHausWien: 10–19 h
MuseumShop: 10–19 h

Café-Restaurant: 10–24 h
Tel. ++43-1-712 04 97
FAX ++43-1-718 51 52 53
E-mail: cafe@kunsthauswien.co.at

To stay informed about upcoming TASCHEN titles, please
request our magazine at www.taschen.com/magazine or write
to TASCHEN, Hohenzollernring 53, D–50672 Cologne,
Germany, contact@taschen.com, Fax: +49-221-254919.
We will be happy to send you a free copy of our magazine
which is filled with information about all of our books.

© 2006 TASCHEN GmbH
Hohenzollernring 53, D-50672 Köln
www.taschen.com
© 2004 Joram Harel Management, Wien
Gruener Janura AG, Glarus
© 2004 KunstHausWien und
Museums Betriebs Gesellschaft mbH, Wien

Lektorat und Layout: Simone Philippi, Köln
Mitarbeit: Andrea C. Fürst, Wien
Englische Übersetzung: Philip Mattson, Heidelberg
Französische Übersetzung: Martine Passelaigue, München
Graphische Gestaltung: Valeska Gimm, Rösrath/Forsbach
Produktion: Ute Wachendorf, Köln

Printed in Germany
ISBN-13: 978-3-8228-6613-9
ISBN-10: 3-8228-6613-x

Inhalt / Contents / Sommaire

Vorwort
Preface
Préface

Joram Harel

Nach fast zehnjähriger Suche nach einem geeigneten Objekt, das als Heimat für das Werk Hundertwassers dienen könnte, habe ich mich Ende der achtziger Jahre für die ehemalige Möbelfabrik der Gebrüder Thonet entschieden. Diese Gebäude im dritten Wiener Gemeindebezirk waren 1892 errichtet worden. Es gelang, die BAWAG (Bank für Arbeit und Wirtschaft) in Wien unter ihrem Generaldirektor Walter Flöttl als Partner für den Kauf und für den Umbau zu gewinnen, der in den Jahren 1989-1991 durchgeführt wurde. Im Erdgeschoß ist neben Museum Shop, Garderobe- und Kassenbereich auch das Café-Restaurant untergebracht, eine grüne romantische Oase in der Stadtwüste. Das KunstHausWien verfügt über eine Ausstellungsfläche von insgesamt 4.000 m² auf vier Stockwerken. Die beiden oberen Stockwerke sind Wechselausstellungen internationaler Kunst gewidmet, die beiden unteren zeigen eine ständige Sammlung von Bildern Meister Hundertwassers, seiner Grafik, Architekturmodellen, Briefmarken und Tapisserien. Das KunstHausWien ist ein Farbtupfer im trostlosen, eintönigen und sterilen Gesicht des Bezirks. Es ist stolz, neue Impulse zu geben und neue Wege in der österreichischen Museumslandschaft vorzuleben. Das KunstHausWien, ein Museum, wie es sein soll, ist ein kulturelles Wahrzeichen für Wien. Es ist ein Forum für bedeutende internationale Ausstellungen und eine Heimat für das Werk Hundertwassers, ein Museum, in dem man sich zu Hause fühlt. Das KunstHausWien erreicht das breiteste Publikum und findet die Gegenliebe der Menschen. Kunst und Leben gehören untrennbar zusammen. Kunst zielt auf die Intensivierung und Sensibilisierung aller Lebenskräfte. Im KunstHausWien ist es gelebte Wirklichkeit.

Anläßlich der Eröffnung schrieb Hundertwasser: »Das KunstHausWien ist ein Haus der Schönheitshindernisse, wo die Schönheit die wirksamste Funktion innehat, ein Haus der nicht-reglementierten Unregelmäßigkeiten, der unebenen Fußböden, der Baummieter und der tanzenden Fenster. Es ist ein Haus, in dem man ein gutes Gewissen der Natur gegenüber hat.

Es ist ein Haus, das nicht den üblichen Normen entspricht, ein Abenteuer der modernen Zeit, eine Reise in das Land der kreativen Architektur, eine Melodie für Augen und Füße.

Kunst muß wieder einen Sinn bekommen. Sie muß bleibende Werte schaffen und Mut machen zur Schönheit in Harmonie mit der Natur. Kunst muß wieder die Natur und ihre Gesetze, den Menschen und sein Streben nach wahren und dauerhaften Werten einbeziehen. Sie muß wieder eine Brücke zwischen der Schöpfung der Natur und der Kreativität der Menschen sein. Die Kunst muß alle Menschen ansprechen und darf nicht nur für eine Insider-Gruppe gemacht werden. Im KunstHausWien streben wir die Verwirklichung dieser hohen Aufgabe an.«

• • •

After almost ten years of searching for a suitable site, which could serve as a home for Hundertwasser's oeuvre, I have decided at the end of the eighties to take the former furniture factory of the brothers Thonet. These buildings in the third Viennese district had been built in the year 1892. We succeeded in making the BAWAG (Bank for Employment and Economy) in Vienna under General Director, Walter Flöttl our partner for the purchase and renovation, which took place in the years 1989-1991. On the ground floor you can find the Museum Shop, the wardrobe, the ticket counter and the Café-Restaurant, a green oasis in an urban desert. The KunstHausWien has an exhibition area of 4.000 sqm on four floors. The two upper floors are reserved for travel exhibitions of international art, the two lower ones present a permanent exhibition of paintings and graphic works of Master Hundertwasser, of architectural models, postage stamps and tapestries.

The KunstHausWien is a colourful spot in the cheerless, monotonous and sterile face of the district. It is proud to give new impulses and to go new ways in the Austrian museum branch. The KunstHausWien, a museum as it should be, is a cultural trademark for Vienna. It is a forum for important international exhibitions and a home for Hundertwasser's oeuvre, a museum, where you feel at home. The KunstHausWien appeals to a general audience and receives the love of the people. Art and life belong together and cannot be divided. Art strives for intensifying and sensibilisation of all life forces. At the KunstHausWien this is living reality.

On the occasion of the inauguration Hundertwasser wrote:

"The KunstHausWien is a house of beauty barriers, where beauty holds the most efficient function, a place of not regulated irregularities, of uneven floors, of tree tenants and dancing windows. It is a house in which you have a good conscience towards nature. It is a house that does not follow the usual standards, an adventure of modern times, a journey into a country of creative architecture, a melody for eyes and feet. Art must meet its purpose. It has to create lasting values and the courage for beauty in harmony with nature. Art has to include nature and its laws, man and his strife for true and lasting values. It has to be a bridge between creativity of nature and creativity of man. Art must regain its universal function for all and not be just a fashionable business for insiders. The KunstHausWien strives for the realization of this important goal."

• • •

Après avoir cherché pendant presque dix ans un lieu qui pourrait héberger l'œuvre de Hundertwasser, j'ai opté à la fin des années 80 pour l'ancienne usine de meubles des Frères Thonet. Ce bâtiment du troisième arrondissement de Vienne avait été érigé en 1892. La BAWAG (Banque pour le travail et l'économie) de Vienne, sous la direction générale de Walter Flöttl, accepta de s'associer à l'achat et aux travaux de reconstruction, lesquels furent effectués entre 1989 et 1991. Au rez-de-chaussée,

se trouvent le MuseumShop, les vestiaires et les caisses, et aussi le café-restaurant, véritable oasis de verdure dans le désert urbain. La KunstHausWien offre 4000 m² en tout de surface d'exposition, répartis sur quatre niveaux. Les deux étages supérieurs sont consacrés aux expositions temporaires d'art international, les deux étages inférieurs abritent la collection permanente des tableaux du grand Hundertwasser, ses gravures, ses maquettes d'architecture, timbres et tapisseries. La KunstHausWien est une touche de couleur contrastant avec l'aspect stérile, terne et monotone de l'arrondissement. Fière de donner un élan novateur, elle annonce de nouvelles orientations dans le paysage des musées autrichiens. La KunstHausWien est un musée comme il se doit; c'est l'emblème culturel de Vienne, un forum pour des expositions internationales importantes et le lieu accueillant l'œuvre de Hundertwasser à un musée dans lequel on se sent comme chez soi. La KunstHaus-Wien touche un très large public, elle est appréciée de tous. L'art et la vie sont indissociables. L'art entend intensifier et sensibiliser toutes les forces vitales. Grâce à la KunstHausWien, ceci devient réalité vécue.

A l'occassion de l'inauguration Hundertwasser ecrivait: «La KunstHausWien est un lieu où la beauté fait obstacle, la beauté dans sa fonction suprême, un lieu des irrégularités non maîtrisées, des sols ondulés, des arbres-locataires et des fenêtres dansantes. C'est une maison dans laquelle on a bonne conscience vis-à-vis de la nature. C'est une maison qui ne répond pas aux normes habituelles, une aventure des temps modernes, un voyage à travers l'architecture créative, une mélodie pour les yeux et les pieds. L'art doit retrouver un sens. Il doit créer des valeurs durables et encourager la beauté en harmonie avec la nature. L'art doit de nouveau impliquer la nature et ses lois, l'être humain et ses aspirations aux valeurs vraies et impérissables. Il doit de nouveau établir un lien entre la création de la nature et la créativité de l'homme. L'art doit s'adresser à tous et non pas être conçu seulement pour un petit cercle d'initiés. Avec la KunstHausWien, nous aspirons à remplir cette noble mission.»

Zur Rolle des KunstHausWien

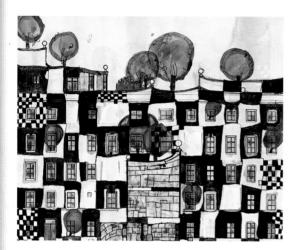

Fassadenkonzept des KunstHausWien,
Straßenansicht

Façade design of the KunstHausWien,
Side facing the street

Projet de façade de la KunstHausWien,
Façade de la rue

Das KunstHausWien ist sich seiner zentralen Rolle
in Europas Mitte bewußt und strebt ähnlich wie die
Secession vor etwa hundert Jahren eine Erneuerung
des kreativen Weltbildes an.
Kunst muß wieder Farbe bekennen.
Kunst muß sich wieder an den Menschen wenden.
Ist die Kunst für oder gegen die Schöpfung?
Ist die Kunst für oder gegen den Menschen?
Die Kunst muß wieder die Natur und ihre Gesetze
und den Menschen und sein Streben nach wahren
und dauerhaften Werten einbeziehen.
Die Kunst muß wieder Brücke zwischen Schöpfung,
Natur und Kreativität des Menschen sein. Die Kunst
muß wieder eine Gesamtheitsfunktion erlangen und
nicht nur für eine Insidergruppe gemacht werden.
Das KunstHausWien ist das erste Bollwerk gegen eine
falsche Ordnung der geraden Linie, der erste Brücken-
kopf gegen das Rastersystem und gegen das Chaos des
Nonsens.
Das KunstHausWien tritt ein für eine gerechte Kunst in
Harmonie mit der Schöpfung, eine Kunst, nach der sich
die Menschen schon lange sehnen.
Kunst muß sich befreien von den Fesseln der gelenkten
Kulturpolitik. Befreien von den Fesseln der Spekulation
und der Kunstindustrie. Befreien von den Fesseln der
zerstörerischen Theorien.
Der Befreiung Europas und der Welt von politisch
unterdrückenden Diktaturen muß auch eine Befreiung
der Schöpfung in all ihren Bereichen von einer weltwei-
ten widernatürlichen Unterdrückung durch eine noch
herrschende kulturpolitische Diktatur folgen.
Auf der Suche nach den Fundamenten einer neuen
Orientierung im gewandelten Zusammenleben der
Menschen mit der Natur sind wir überzeugt von der
Aufgabe der Kunst im Aufbruch zu einem neuen
Jahrtausend.
Kunst muß wieder einen Sinn bekommen. Kunst muß
wieder bleibende Werte schaffen. Mut zur Schönheit in
Harmonie mit der Natur. Das KunstHausWien hat sich
diese hohe Aufgabe gestellt.

Hundertwasser Oktober 1990

The Role of KunstHausWien

KunstHausWien, fully aware of its role in the heart of Europe, and in an effort similar to that of the Vienna Secession some hundred years ago, strives for a renewal of the harmonious relationship of the creativity of nature and man.

Art must meet its purpose.

Art must show its colours.

Does art support or fight creation?

Is art for or against man?

Art must meet man's and nature's pace. Art must respect nature and the laws of nature. Art must respect man and man's aspiration for true and durable values. Art must again be a bridge between the creativity of nature and the creativity of man. Art must regain its universal function for all and not be just a fashionable business for insiders.

KunstHausWien would be a bastion against the dictatorship of the straight line, the ruler and the T-square, a bridgehead against the grid system and the chaos of the absurd.

KunstHausWien stands up for an art and an architecture in harmony with creation that mankind has been waiting and longing for. Art must free itself from the ties of guided intellectual tutorship. Art should not suffer speculation and cultural industrialization. Art should not endure dogmatic enslavement through negative theories.

Europe's and the world's liberation from oppressive dictatorships has to be followed by a liberation of creation in all its aspects from a worldwide oppression by a political cultural dicatorship still in power.

In the quest for a new orientation in the light of the rising awareness of a changed relationship between man and nature, we are convinced of the mission of art at the treshold into the new millenium.

Art must have a purpose. Art must create lasting values. The courage to strive for beauty in harmony with nature. The task of the KunstHausWien is to achieve this goal.

Hundertwasser October, 1990

Le rôle de la KunstHausWien

La KunstHausWien est consciente de son rôle majeur au cœur de l'Europe et aspire, de manière analogue à la Sécession viennoise il y a une centaine d'années, à renouveler la vision créative du monde.

L'art doit à nouveau donner la couleur.

L'art doit à nouveau se tourner vers l'homme.

L'art est-il pour ou contre la création?

L'art est-il pour ou contre l'homme?

L'art doit à nouveau respecter la nature et ses lois et l'homme et son aspiration à des valeurs authentiques et durables.

L'art doit à nouveau servir de pont entre la création et la créativité de l'être humain.

L'art doit retrouver une portée universelle et ne pas seulement s'adresser à un groupe d'initiés.

La KunstHausWien est le premier bastion contre la dictature de la ligne droite, la première tête de pont contre le quadrillage et le chaos de l'absurde.

La KunstHausWien prend fait et cause pour un art «juste», en harmonie avec la création, un art auquel les hommes aspirent depuis longtemps. L'art doit se libérer des entraves de l'hégémonie culturelle. Se libérer des rets de la spéculation et de l'industriali- sation artistique. Se libérer des entraves des dogmes subversifs.

La libération de l'Europe et du monde de l'oppression politique des dictatures doit être suivie de la libération de la création sous tous ses aspects de l'oppression perverse et contre nature par une dictature politique culturelle qui règne encore.

A la recherche des bases d'une nouvelle orientation et dans l'esprit d'une relation transformée entre l'homme et la nature nous sommes convaincus de la mission qui incombe à l'art au seuil du nouveau millénaire.

L'art doit retrouver un sens. L'art doit créer à nouveau des valeurs durables. Le courage d'aspirer à la beauté en harmonie avec la nature. Voilà la tâche éminente que s'est fixée la KunstHausWien.

Hundertwasser Octobre 1990

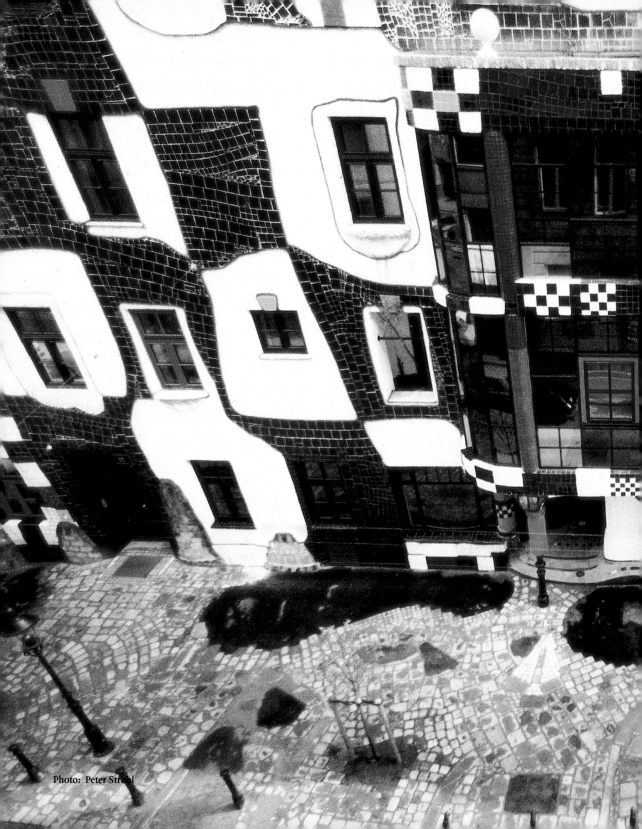

Photo: Peter Strobl

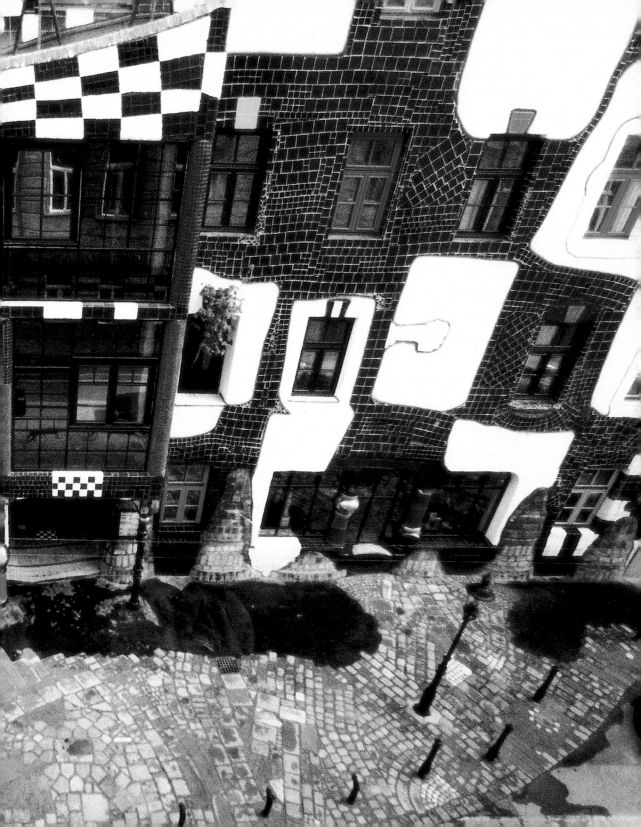

Die dritte Haut im dritten Bezirk

Von der dritten Haut, der Außenhaut des KunstHaus-Wien, ist hier die Rede. Der Mensch ist von drei Schichten umgeben, von der Haut, von der Kleidung und von den Mauern, dem Gebäude. Die Kleidung und die Mauern der Gebäude haben in der letzten Zeit eine Entwicklung genommen, die nicht mehr den Naturbedürfnissen des einzelnen entsprechen.

Fenster sind die Brücke zwischen innen und außen. Die dritte Haut ist von Fenstern durchlöchert wie die erste Haut von Poren. Die Fenster sind ein Äquivalent zu den Augen.

Die Fassade ist nicht perfekt glatt und flach, sondern buckelig und mit unregelmäßigen Mosaiken durchzogen. Schwarzweißes, unregelmäßiges Schachbrettmuster signalisiert das Auflösen des Rastersystems, das im Aufbrechen ist. Hofseitig verbindet eine schwarze Stiege die Ausstellungsräume. Der Eingangs- und Hofbereich wurde mit alten Granitwürfeln, Klinkern und alten Ziegeln aus der Kaiserzeit gestaltet. Ein Freiraum für die Handwerker, eine Freude für die Besucher. Was wir dringend benötigen, sind Schönheitshindernisse, diese Schönheitshindernisse bestehen aus unreglementierten Unregelmäßigkeiten. Paradiese kann man nur selber machen, mit eigener Kreativität in Harmonie mit der freien Kreativität der Natur.

Hundertwasser
April 1991

The Third Skin in the Third District

This is about the third skin, the outer skin of KunstHausWien. Man is surrounded by three layers, his skin, his clothing and walls, the building. Clothing and the walls of buildings have in recent times undergone a development which is no longer in keeping with the individual's natural requirements.

Windows are the bridge between inside and outside. The third skin is interspersed with windows as the first one is with pores. The windows are an equivalent of the eyes.

The façade is not perfectly straight and flat, but humpy and interrupted by irregular mosaics. A black-and-white, irregular checkerboard pattern signals the disbanding of the grid system, its break-up.

On the side toward the courtyard a black stairwell connects the exhibition rooms. The entrance and courtyard were paved with old granite blocks, Dutch clinkers and old bricks from Emperor Franz Joseph's days – a chance for the craftsmen to be creative themselves, a joy for the visitors.

What we urgently need are barriers of beauty; these barriers of beauty consist of uncontrolled irregularities. Paradises can only be made with our own hands, with our own creativity in harmony with the free creativity of nature.

Hundertwasser
April, 1991

La troisième peau
dans le troisième arrondissement

Il est question ici de la troisième peau, de la peau
extérieure de la KunstHausWien. L'homme est enve-
loppé de trois couches, sa peau, ses vêtements et ses
murs, sa maison. Ces derniers temps, les vêtements
et les murs se sont développés d'une façon qui ne
correspond plus aux besoins naturels de l'individu.
Les fenêtres constituent le pont entre l'intérieur et
l'extérieur. La troisième peau est trouée de fenêtres
comme la première peau est trouée de pores. La fenêtre
est l'équivalent de l'œil.
La façade n'est pas parfaitement droite et plane, mais
ondulée et recouverte de mosaïques irrégulières. Le noir
et blanc, échiquier irrégulier, signale la dissolution du
système de quadrillage qui s'amorce.
Côté cour, une cage d'escalier noire relie les salles
d'exposition. Les secteurs de l'entrée et de la cour
présentent un sol ondulé fait de vieux pavés de granit,
de briques hollandaises et de vieilles briques de
l'époque impériale. Un espace libre pour les artisans,
une joie pour les visiteurs.
Ce dont nous avons d'urgence besoin, ce sont des
obstacles de beauté et ces obstacles de beauté consistent
en irrégularités non maîtrisées. Les paradis, on ne peut
les réaliser que soi-même, qu'avec sa propre créativité
en harmonie avec la créativité de la nature.

Hundertwasser
Avril 1991

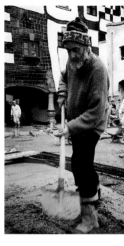

Hundertwasser auf der Baustelle des KunstHausWien,
Mai 1990
Hundertwasser at the building site of the KunstHausWien,
May, 1990
Hundertwasser sur le chantier de la KunstHausWien,
Mai 1990

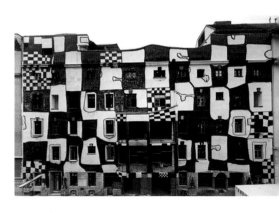

Die Straßenansicht kurz vor Fertigstellung
des Umbaus im Oktober 1990

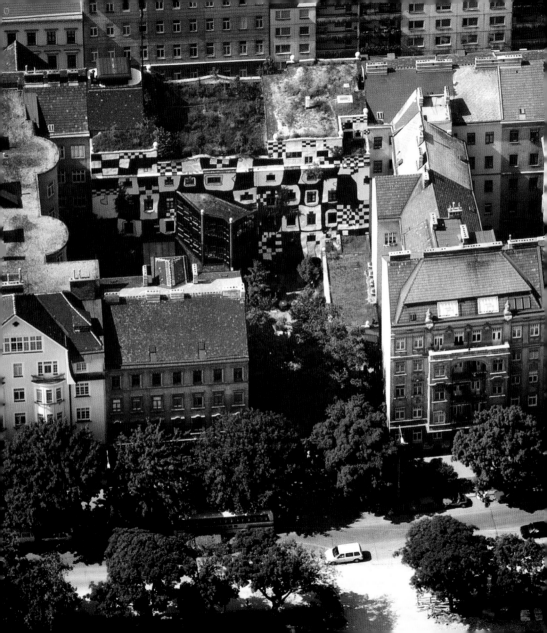

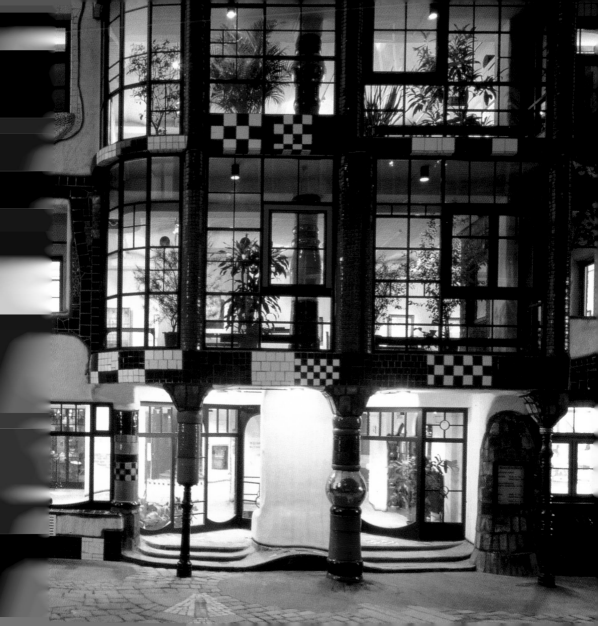

Die Fensterdiktatur und das Fensterrecht

Friedensreich Hundertwasser
Photo: Peter Strobl

Die einen behaupten, die Häuser bestehen aus Mauern. Ich sage, die Häuser bestehen aus Fenstern. Wenn in einer Straße verschiedene Häuser nebeneinanderstehen, mit verschiedenen Fenstertypen, d. h. Fenster-Rassen, zum Beispiel ein Jugendstilhaus mit Jugendstilfenstern, daneben ein modernes Haus mit schmucklosen rechteckigen Fenstern, daneben ein Barockhaus mit barocken Fenstern, so hat niemand etwas dagegen. Wenn jedoch diese drei Fenstertypen der drei Häuser zu <u>einem</u> Haus gehören, wird das als Verstoß gegen die Rassentrennung der Fenster empfunden. Warum? Jedes Fenster hat doch einzeln für sich seine Lebensberechtigung. Nach dem herrschenden Regelkodex ist es jedoch so: Wenn die Fenster-Rassen gemischt werden, wird gegen die Fenster-Apartheid verstoßen. Die Apartheid der Fenster-Rassen muß aufhören. Denn die Repetition immer gleicher Fenster nebeneinander und übereinander wie im Rastersystem ist ein Merkmal der Konzentrationslager. Fenster in Reih und Glied sind traurig, Fenster müssen tanzen können. In den neuen Gebäuden der Satellitenstädte und in den neuen Verwaltungsgebäuden, Banken, Spitälern, Schulen ist die Nivellierung der Fenster unerträglich. Das Individuum, der einzelne, immer anders geartete Mensch wehrt sich gegen diese gleichmachen wollende Diktatur passiv und aktiv je nach Konstitution: mit Alkohol und Drogensucht, Stadtflucht, Putzwahn, Fernsehabhängigkeit, unerklärlichen körperlichen Beschwerden, Allergien, Depressionen bis hin zum Selbstmord oder aber mit Aggression, Vandalismus und Verbrechen. Ein Mann in einem Mietshaus muß die Möglichkeit haben, sich aus seinem Fenster zu beugen und – so weit seine Hände reichen – das Mauerwerk abzukratzen. Und es muß ihm gestattet sein, mit einem langen Pinsel – so weit er reichen kann – alles außen zu bemalen, so daß man von weitem, von der Straße sehen kann: Dort wohnt ein Mensch, der sich von seinen Nachbarn, den einquartierten versklavten Normmenschen, unterscheidet.

Window Dictatorship
and Window Right

Some people say houses consist of walls. I say houses consist of windows. When different houses stand next to each other in a street, all having different window types, i.e. window races, for example an Art Nouveau house with Art Nouveau windows next to a modern house with unadorned square windows, followed in turn by a Baroque house with Baroque windows, nobody minds. But should the three window types of the three houses belong to <u>one</u> house, it is seen as a violation of the racial segregation of windows. Why? Each individual window has its own right to life. According to the prevailing code, however, if window races are mixed, window apartheid is infringed. Everything is there: racial prejudice, racial discrimination, racial policy, racial ideology, racial barriers, with fateful impact of window apartheid on man. The apartheid of window races must cease. For the repetition of identical windows next to each other and above each other as in a grid system is a characteristic of concentration camps. In the new architecture of satellite towns and in new administration buildings, banks, hospitals and schools, the levelling of windows is unbearable. Individuals are never identical and defend themselves against these standardising dictates either passively or actively, depending on their constitution: either with alcohol and drug addiction, exodus from the city, cleaning mania, television dependency, inexplicable physical complaints, allergies, depressions and even suicide, or alternatively with aggression, vandalism and crime. A person in a rented apartment must be able to lean out of his window and scrape off the masonry within arm's reach. And he must be allowed to take a long brush and paint everything outside within arm's reach, so that it will be visible from afar to everyone in the street that someone lives there who is different from the imprisoned, enslaved, standardised man who lives next door.

Hundertwasser
January, 1990

La dictature des fenêtres
et le droit des fenêtres

Les uns prétendent que les maisons se composent de murs. Moi, je dis que les maisons se composent de fenêtres. Lorsque, dans une rue, des maisons différentes coexistent, avec des types de fenêtres différents, c'est-à-dire des « races » de fenêtres, comme une maison Art Noveau aux fenêtres Art Noveau, à côté d'une maison moderne aux austères fenêtres rectangulaires, à côté d'une maison baroque aux fenêtres baroques, personne ne trouve à redire. Mais si ces trois types font partie d'<u>une</u> même maison, cela est ressenti comme un manquement à la ségrégation raciale des fenêtres. Pourquoi ? Chaque fenêtre a pourtant le droit d'exister pour elle-même. Le code en vigueur stipule ceci : Lorsqu'on mélange les races de fenêtres on contrevient à l'apartheid des fenêtres. Tout y est : le préjugé racial, la politique raciale, la discrimination raciale, les lois racistes, les barrières raciales et l'effet néfaste de l'apartheid des fenêtres sur l'homme. L'apartheid des races de fenêtres doit être aboli. Car la répétition de fenêtres toutes semblables, alignées et rigoureusement superposées dans le système de quadrillage, évoque les camps de concentration. Dans les bâtiments neufs des villes satellites et dans les nouveaux bâtiments administratifs, les banques, les hôpitaux, les écoles, le nivellement des fenêtres est insupportable. L'individu, l'homme unique dont le caractère est toujours différent, se défend passivement ou activement contre cette dictature « nivellatrice », suivant sa constitution : par l'alcool et les stupéfiants, en désertant la ville, en devenant maniaque de propreté, dépendant de la télévision, en souffrant de toutes sortes de troubles physiques inexplicables, d'allergies, de dépressions qui le poussent au suicide ou à l'agressivité, au vandalisme et au crime. Un homme doit avoir le droit de se pencher par la fenêtre et de tout transformer, aussi loin que portent ses bras, de sorte qu'on puisse voir depuis la rue : là habite un homme qui se distingue de son voisin, homme-esclave interné et normé.

Hundertwasser
Janvier 1990

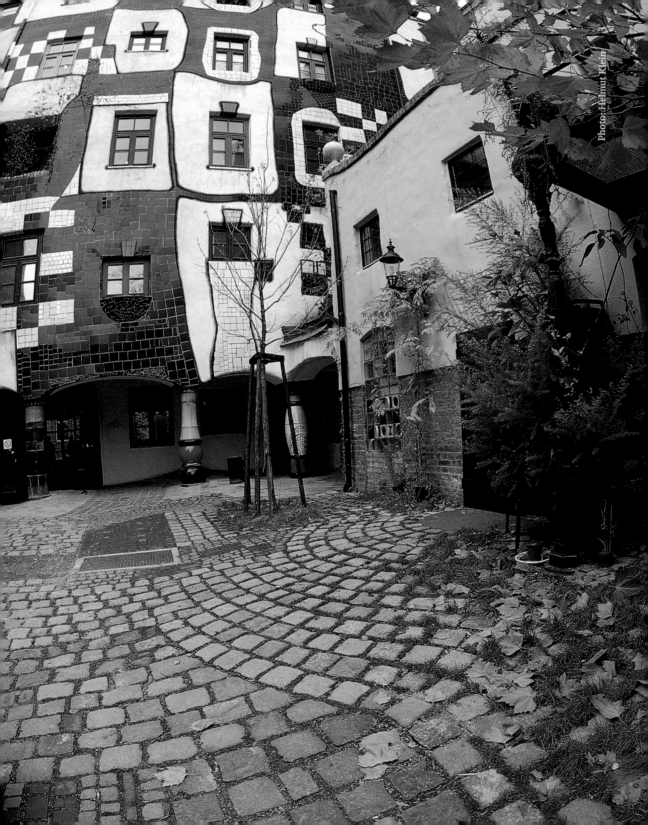

Photo: Helmut Klein

Baummieter sind Botschafter
des freien Waldes in der Stadt

Zehn Baummieter wachsen aus den Fenstern des Kunst-HausWien in der Unteren Weißgerberstraße in Wien. Baummieter sind weithin sichtbar und kommen vielen Menschen zugute, insbesondere den Menschen, die rundherum gehen und wohnen.

Der Baummieter symbolisiert eine Wende, in der dem Baum wieder ein bedeutender Stellenwert eingeräumt wird als Partner des Menschen. Die Beziehung Mensch-Vegetation muß religiöse Ausmaße annehmen. Nur wenn du den Baum liebst wie dich selbst, wirst du überleben.

Wir ersticken in unseren Städten an Luftverpestung und Sauerstoffmangel, die Vegetation, die uns leben und atmen läßt, wird systematisch vernichtet. Wir laufen an grauen, sterilen Hausfassaden entlang. Es ist deine Pflicht, der Vegetation mit allen Mitteln zu ihrem Recht zu verhelfen.

Die Autos haben die Bäume in die Stockwerke verdrängt. Die senkrechten, sterilen Wände der Häuserschluchten, unter deren Aggressivität und Tyrannei wir täglich leiden, werden zu grünen Tälern, wo der Mensch frei atmen kann. Die Baummieter bewohnen einen circa einen Quadratmeter großen, loggiaartigen Bereich. Fenster wurden zurückgesetzt, der Besucher kann von innen auf die Baummieter und auch hinausschauen. Ein Kubikmeter Erde garantiert, daß die Bäume ziemlich groß werden können.

Der Baummieter zahlt seine Miete mit wahren Werten:

1. Baummieter erzeugen Sauerstoff.

2. Baummieter verbessern das Stadt- und Wohnklima beträchtlich durch Milderung der Gegensätze feucht-trocken und warm-kalt. Weniger Kopfweh – mehr Wohlbefinden.

3. Baummieter sind eine Staubschluck- und Staubfilteranlage. Besonders der feine, giftige Staub, den auch die Staubsauger nicht schlucken können, wird von den Baummietern in ihrem Bereich weitgehend neutralisiert und abgebaut. Die Hausfrauen haben weniger Staub in den Wohnungen.

4. Baummieter sind Lärmschlucker. Der Straßenlärm wird gemildert, da die Echowirkung der senkrechten Häuserschluchten eingedämmt wird.

5. Baummieter bilden einen teilweisen Sichtschutz und erzeugen Geborgenheit.

6. Baummieter spenden Schatten im Sommer, lassen aber Sonnenlicht im Winter durch, wenn die Blätter abgefallen sind.

7. Es kommen Schmetterlinge und Vögel.

8. So kommt die Schönheit und die Lebensfreude wieder im Zusammenleben mit einem Stück hauseigener Natur.

9. Ein Baummieter ist ein weithin sichtbares Symbol der Wiedergutmachung an der Natur, der ein kleines Stück Erde zurückgegeben wird von den immensen Territorien, die wir Menschen ihr widerrechtlich weggenommen und zerstört haben.

Der Baummieter ist ein Geber, er ist ein Stück Natur, ein Stück Heimat, ein Stück Spontanvegetation in der anonymen, sterilen Wüste der Stadt, ein Stück Natur, das vom Menschen und seiner Technokratie unkontrolliert und unbevormundet wachsen kann. Jeder Baum mehr – eine Chance mehr.

Hundertwasser
April 1991

Tree Tenants are the Ambassadors
of the Free Forests in the City

Ten tree tenants grow out of the windows of Kunst-HausWien on Untere Weißgerberstraße in Vienna. Tree tenants can be seen from far away and benefit many people, especially those who walk by the house and dwell nearby.

The tree tenant symbolises a turn in human history because he regains his rank as an important partner of man. The relationship man-tree must again take on religious dimensions. Only if you love the tree like yourself will you survive.

We are suffocating in our cities from poison and lack of oxygen. We systematically destroy the vegetation which gives us life and lets us breathe. We walk alongside grey and sterile façades of houses. It is our duty to reinstate the rights of nature by all means.

Cars have chased the trees into the upper floors of houses. We suffer daily from the aggressivity and tyranny of our vertical sterile high walls. But streets in the cities will become green valleys where man can breathe freely again. Tree tenants dwell inside the walls of the house in an area of about one square meter behind the windows. The windows are set back and you can look at the tree tenant and outside. The tree tenant has one cubic meter of soil at his disposal and can become quite big. The tree tenant pays his rent in much more valuable currency than humans do:

1. Tree tenants create oxygen.

2. Tree tenants improve the city climate and the well-being of dwellers. They bring the needed moisture into the desert climate of the city, reduce the dry-humid and cold-warm contrast.

3. Tree tenants act like vacuum cleaners and more. They swallow even the finest and poisonous dust. There is less dust in the apartment and in the street.

4. Tree tenants swallow noise. They reduce the echoes of the city noise and create quietness.

5. Tree tenants protect you like curtains from the outside view and create shelter.

6. Tree tenants give shadow in summer but let sunlight through in winter when the leaves have fallen.

7. Butterflies and birds come back.

8. Beauty and joy of life come back. Living quality is improved by having a piece of nature of one's own.

9. The tree tenant is a symbol of reparation towards nature which is extremely visible. We restore to nature a tiny piece of the huge territories which man has taken away from nature illegally.

The tree tenant is a giver. It is a piece of nature, a piece of homeland, a piece of spontanous vegetation in the anonymous and sterile city desert, a piece of nature which can develop without the rationalistic control of man and his technology.

Hundertwasser
April, 1991

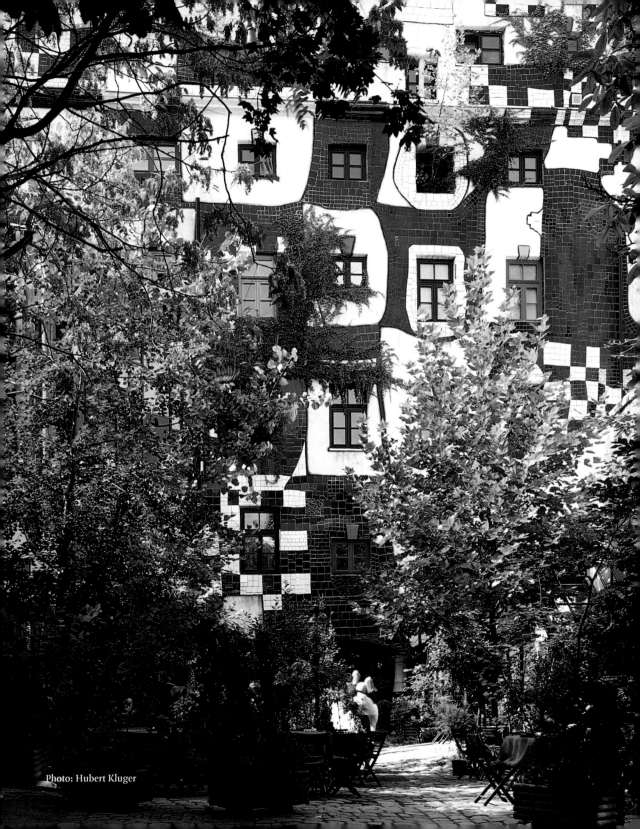

Photo: Hubert Kluger

Les arbres-locataires sont les ambassadeurs des forêts libres dans la ville

Dix arbres-locataires poussent hors des fenêtres de la KunstHausWien, Untere Weißgerberstraße, à Vienne. Les arbres-locataires peuvent être vus de loin et profitent à beaucoup de gens, surtout à ceux qui se promènent et habitent dans les alentours.

L'arbre-locataire symbolise un tournant qui accorde de nouveau une place importante à l'arbre comme partenaire de l'homme. La relation entre l'homme et la végétation doit prendre des dimensions religieuses. C'est seulement en aimant l'arbre autant que toi-même que tu pourras survivre.

Dans nos villes, la pollution de l'air et le manque d'oxygène nous asphyxient; la végétation qui nous fait vivre et respirer est systématiquement détruite. Nous marchons le long de façades grises et stériles. C'est ton devoir d'aider par tous les moyens la végétation à retrouver ses droits.

Les voitures ont chassé les arbres dans les étages. Les murs verticaux et stériles des enfilades de maisons qui nous agressent et nous tyrannisent tous les jours doivent devenir des vallées vertes dans lesquelles l'être humain peut respirer librement. Les arbres-locataires occupent un secteur d'environ un mètre carré, une sorte de loggia, séparée comme il se doit de l'espace intérieur. Les fenêtres sont décalées vers l'arrière, le visiteur peut voir l'arbre-locataire de l'intérieur mais aussi regarder au-dehors. Un mètre cube de terre garantit la bonne croissance des arbres.

L'arbre-locataire paie son loyer par des valeurs durables:

1. Les arbres-locataires produisent de l'oxygène.

2. Les arbres-locataires améliorent sensiblement le climat de la ville et de l'habitat en atténuant les écarts humidité/sécheresse, chaleur/froid.

3. Les arbres-locataires agissent comme des purificateurs d'air. Plus encore, ils absorbent les poussières fines et toxiques. Il y a moins de poussière dans les maisons.

4. Les arbres-locataires absorbent le bruit de la rue. Ils réduisent les effets de résonance et créent le calme.

5. Les arbres-locataires protègent des regards extérieurs, comme des rideaux, et procurent un sentiment de sécurité.

6. Les arbres-locataires font de l'ombre en été, mais laissent passer la lumière du soleil en hiver, quand les feuilles sont tombées.

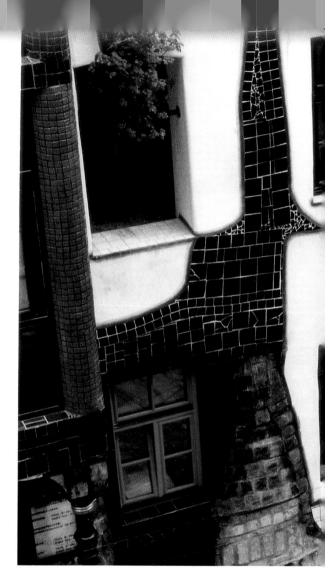

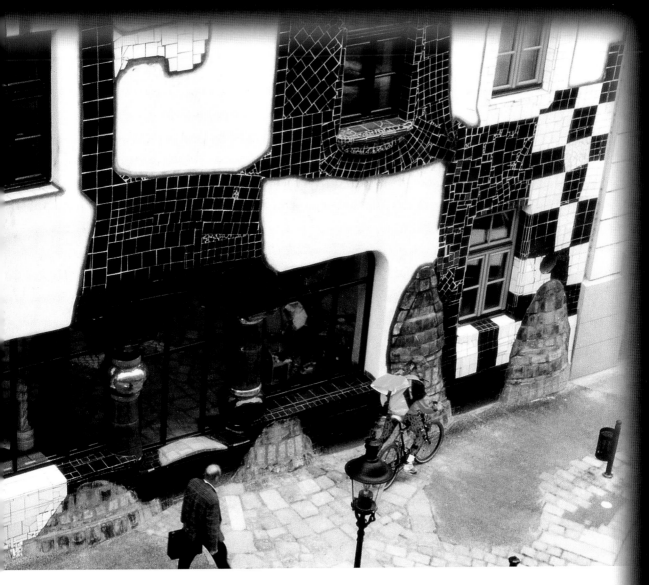

7. C'est le retour des oiseaux et des papillons.

8. C'est le retour de la beauté et de la joie de vivre, en harmonie avec un morceau de nature à soi.

9. L'arbre-locataire est en plus un symbole visible de réconciliation avec la nature à laquelle on rend un petit morceau de terre, pris aux immenses territoires que nous avons usurpés et détruits.

L'arbre-locataire est un donateur, il est un morceau de nature, un morceau de patrie, un morceau de végétation spontanée dans le désert anonyme et stérile de la ville, un morceau de nature qui peut se développer sans le contrôle rationaliste de l'homme et de la technologie. Un arbre de plus – une chance en plus.

Hundertwasser
Avril 1991

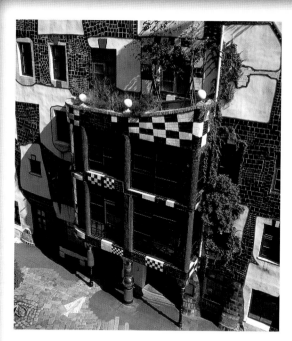

Ansicht Straßenseite, Detail
Side facing the street, detail
Façade sur rue, détail
Photo: Herbert Schwingenschlögl

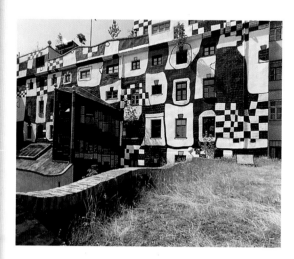

Ansicht Hofseite, Detail
Side facing the courtyard, detail
Façade sur la cour, détail
Photo: Alfred Schmid

Alles, was waagerecht unter freiem Himmel ist, gehört der Natur

Bisher hieß es seit biblischen Zeiten: »Machet euch die Erde untertan.« Der moderne Mensch hat diesen Gedanken mißbraucht und die Erde umgebracht. Jetzt müssen wir uns unter die Natur begeben, was sowohl symbolisch als auch praktisch verstanden werden soll. Wir müssen wieder Häuser bauen, in denen die Natur über uns ist. Es ist unsere Pflicht, die Natur, die wir dadurch umbringen, daß wir ein Haus bauen, wieder auf das Dach zu bringen. Wir müssen der Natur Territorien zurückgeben, die wir ihr widerrechtlich genommen haben. Die Natur, die wir auf das Dach geben, ist das Stück Erde, das wir dadurch umgebracht haben, daß wir das Haus dahin gestellt haben.
Grasdächer bringen auch ökologische, gesundheitliche und wärmetechnische Vorteile. Ein Grasdach produziert Sauerstoff und ermöglicht Leben. Es fängt Staub und Schmutz und wandelt die Erde um. Körper und Seele des Menschen fühlen sich wohl: die, die daraufschauen, sowie die, die sich darunter befinden. Ein weiterer Vorteil des Grasdaches ist der schalldämmende Effekt. Grasdächer schaffen Ruhe und Frieden. Sie schützen weiters vor schädlichen Umwelteinflüssen, Strahlungen und Feuer. Sogar Wasser könnte gereinigt werden, nach dem Durchsickern durch die Grasschicht ist es reiner als vorher. Nicht zu unterschätzen ist die Kostenseite. Es dient als Klimaregler im Winter, um Heizstoff zu sparen, und wirkt kühlend im Sommer.

Hundertwasser
April 1991

Everything situated horizontally in the open air belongs to nature

From Biblical times man was called on to "have dominion over the earth". Modern man has abused this thought and murdered the earth. Now we must submit to nature, which should be taken both symbolically and practically.

We must again build houses where nature is above us. It is our duty to put the nature we murder when we build a house back onto the roof. We must give territories back to nature which we have taken from her illegally. The nature we put on the roof is the piece of earth that we murdered by putting the house there in the first place.

Grass roofs also have ecological, health and insulation advantages. A grass roof produces oxygen and is a source of life. It catches dust and dirt and converts the earth. The body and soul of the people feel good, those who look up to it as well as those who are under it. Another advantage of the grass roof is its sound-absorbing effect. Grass roofs create peace and quiet. They also protect from harmful environmental influences, radiation and fire. Even water could be purified: after seeping through the layer of grass it is cleaner than before.

Not to be underestimated is the cost aspect. It serves to regulate the climate in winter, saving fuel, and has a cooling effect in the summer.

Hundertwasser
April, 1991

Tout ce qui est à l'horizontal sous le ciel appartient à la nature

Il est dit dans la Bible : « Remplissez la terre et dominez-la. » L'homme moderne a détourné cette pensée et assassiné la terre. C'est à nous maintenant de nous soumettre à la nature, ce qui doit être compris de façon à la fois symbolique et pratique.

Nous devons à nouveau construire des maisons où la nature est au-dessus de nous. C'est notre devoir de ramener sur notre toit la nature que nous détruisons en bâtissant des maisons. Il faut redonner à la nature les territoires que nous lui avons usurpés. La nature que nous mettons sur le toit est le morceau de terre que nous avons tué en y plaçant une maison.

Les toits de verdure présentent des avantages pour l'écologie, la santé et les techniques thermiques. Un toit de verdure produit de l'oxygène et rend la vie possible. Il absorbe la poussière et la saleté, et transforme la terre. Le corps et l'âme des êtres humains s'y sentent à l'aise, que ce soit ceux qui les regardent ou ceux qui vivent en dessous. Autre avantage des toits de verdure, l'effet isolant contre le bruit. Les toits de verdure procurent calme et paix. Ils protègent des influences néfastes de l'environnement, des irradiations et du feu. Même l'eau peut ainsi être purifiée ; en passant par la couche d'herbe, elle est plus pure qu'avant. Il ne faut pas non plus sous-estimer l'aspect financier, puisqu'un tel toit sert de régulateur climatique en hiver en économisant du combustible et rafraîchit l'été.

Hundertwasser
Avril 1991

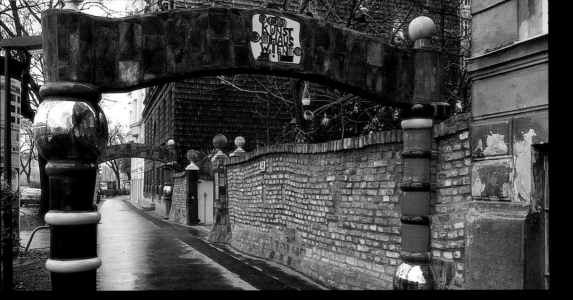

Tore zum Eingang Weißgerberlände
Gateway to entrance, Weißgerberlände
Porches à l'entrée Weißgerberlände

Photos: Hubert Kluger

Die Säule ist ein wesentliches Element abendländischer Architektur. Bei einer Säule fühlt man sich wohl wie neben einem Baum. Eine Säule muß schön und vielfarbig sein und im Regen und im Mondlicht aus eigener Kraft leuchten. Diese Säulen aus Keramik werden in einem 400 Jahre alten Familienbetrieb in Bad Ems in der Bundesrepublik Deutschland von Hand hergestellt.

Hundertwasser
April 1991

The pillar is a major element of western architecture. Standing next to a pillar gives a person the good feeling of standing next to a tree. A pillar must be beautiful and colourful and radiate in the rain and the moonlight of its own accord. These ceramic pillars are made by hand by a 400-year-old family business in Bad Ems, Germany.

Hundertwasser
April 1991

La colonne est un élément essentiel de l'architecture occidentale. Auprès d'une colonne on se sent aussi bien qu'auprès d'un arbre. Une colonne doit être belle et colorée et briller d'elle-même sous la pluie et au clair de lune. Ces colonnes de céramique sont fabriquées à la main par une entreprise familiale créée il y a 400 ans à Bad Ems, en Allemagne.

Hundertwasser
Avril 1991

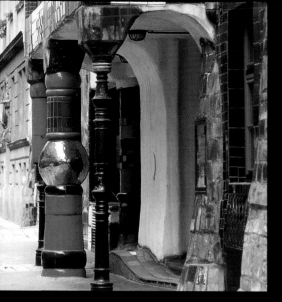

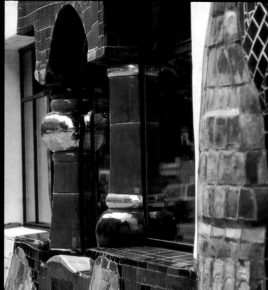

Eingang Untere Weißgerberstraße
Entrance, Untere Weißgerberstraße
Entrée Untere Weißgerberstraße

Fassade, Detail (Shop-Fenster)
Façade, detail (shop window)
Façade, détail (fenêtre de la boutique)

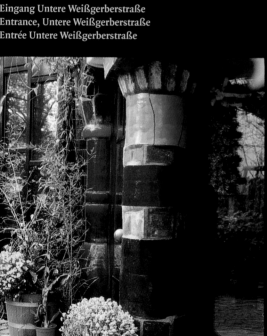

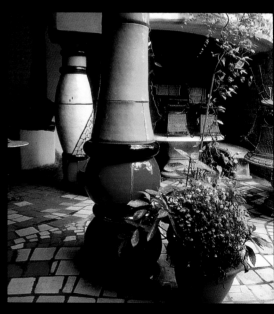

Säulen beim hofseitigen Eingang
Pillars at courtyard entrance
Colonnes, entrée côté cour

Der unebene Boden

The Uneven Floor

Der gerade Boden ist eine Erfindung der Architekten. Er ist maschinengerecht und nicht menschengerecht. Die Menschen haben nicht nur Augen, um sich an Schönem zu erfreuen, und Ohren, um Schönes zu hören, und Nasen, um Schönes zu riechen. Der Mensch hat auch einen Tastsinn für Hände und Füße. Wenn der moderne Mensch gezwungen wird, auf asphaltierten, betonierten, geraden Flächen zu gehen, so wie sie in den Designerbüros mit dem Lineal gedankenlos konzipiert werden, entfremdet von seiner seit Menschengedenken natürlichen Erdbeziehung und Erdberührung, so stumpft ein entscheidender Bestandteil des Menschen ab, mit katastrophalen Folgeerscheinungen für die Psyche, das seelische Gleichgewicht, das Wohlbefinden und die Gesundheit des Menschen. Der Mensch verlernt zu erleben und wird seelisch krank. Ein belebter, unebener Fußboden bedeutet eine Wiedergewinnung der Menschenwürde, die dem Menschen im nivellierenden Städtebau entzogen wurde. Der unebene Wandelgang wird zur Symphonie, zur Melodie für die Füße. Er bringt den ganzen Menschen in Schwung.
Architektur soll den Menschen erheben und nicht erniedrigen. Man wird gerne auf dem unebenen Boden auf und ab gehen, um sich zu erholen und um das menschliche Gleichgewicht wiederzufinden.

Hundertwasser
April 1991

The flat floor is an invention of the architects. It fits engines – not human beings.
People not only have eyes to enjoy the beauty they see and ears to hear melodies and noses to smell nice scents. People also have a sense of touch in their hands and feet. If modern man is forced to walk on flat asphalt and concrete floors as they were planned thoughtlessly in designers' offices, estranged from man's age-old relationship and contact to earth, a crucial part of man withers and dies. This has catastrophic consequences for the soul, the equilibrium, the wellbeing and the health of man. Man forgets how to experience things and becomes emotionally ill. An uneven and animated floor is the recovery of man's mental equilibrium, of the dignity of man which has been violated in our levelling, unnatural and hostile urban grid system. The uneven floor becomes a symphony, a melody for the feet and brings back natural vibrations to man.
Architecture should elevate and not subdue man. It is good to walk on uneven floors and regain our human balance.

Hundertwasser
April, 1991

Le sol ondulé

Le sol plan est une invention des architectes. Il convient aux machines, pas à l'homme.

Les hommes n'ont pas seulement des yeux pour voir ce qui est beau, des oreilles pour entendre ce qui est beau, un nez pour sentir ce qui est beau. L'homme a aussi une sensibilité tactile. Lorsque l'homme moderne est contraint de marcher sur des surfaces toutes droites, bétonnées, planes, conçues sans réflexion, tracées à la règle dans les bureaux des architectes, lorsqu'il est aliéné de son contact naturel et immémorial avec la terre, une part cruciale de son être s'atrophie et les conséquences sont catastrophiques pour son psychisme, son équilibre psychologique, son bien-être et sa santé. L'homme perd l'habitude de sentir, de ressentir son environnement et tombe psychiquement malade. Un sol vivant, irrégulier, signifie que l'homme a retrouvé la dignité que l'urbanisme nivellateur lui avait retirée. Le promenoir au sol inégal devient une symphonie, une mélodie pour les pieds. L'homme tout entier est dynamisé.

L'architecture doit élever l'homme et non pas l'abaisser. On aimera aller et venir sur un sol inégal pour se détendre et retrouver son équilibre.

Hundertwasser
Avril 1991

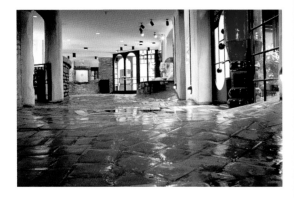

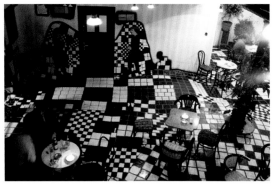

Photos: Peter Strobl

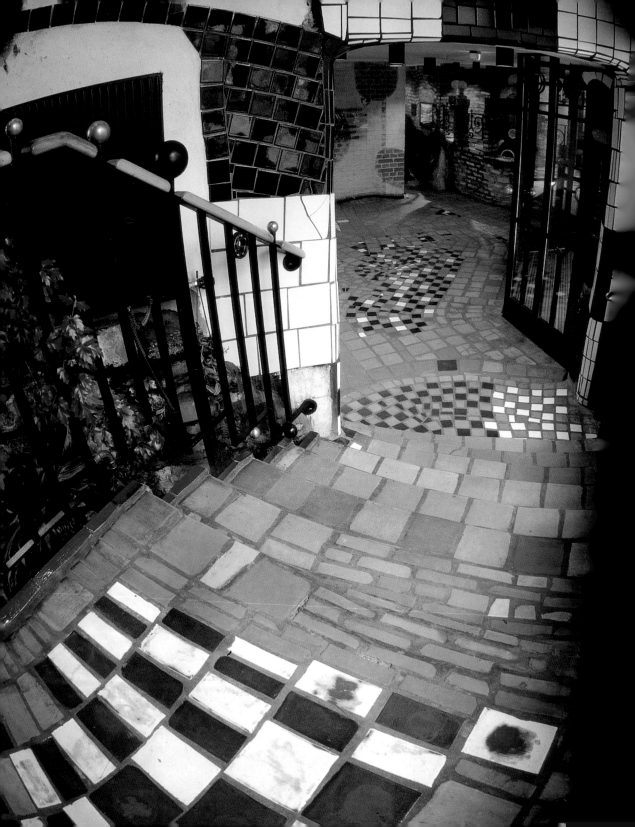

Unebener Boden im Bereich der Hundertwasser-Ausstellung
Uneven floor in the exhibition space of the Hundertwasser exhibition
Sol ondulé dans l'espace de l'exposition Hundertwasser

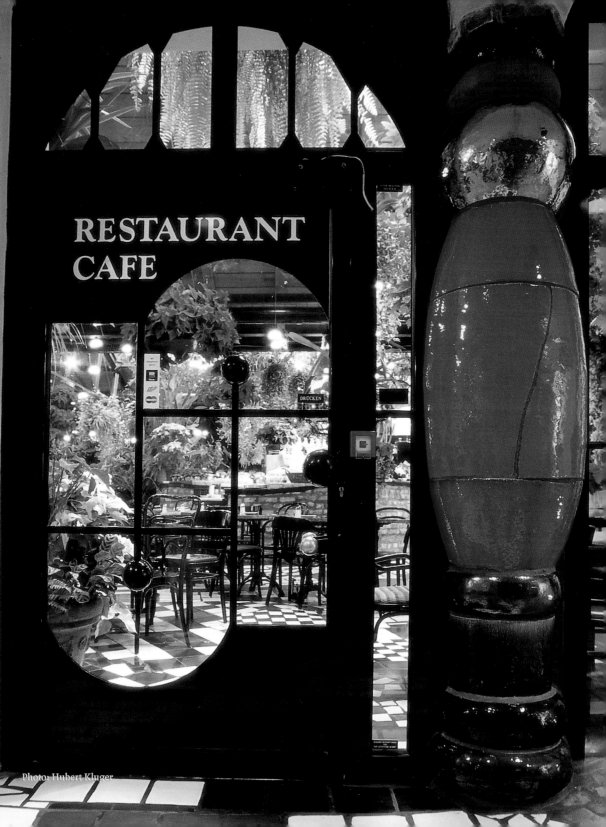

RESTAURANT
CAFE

DRÜCKEN

Photo: Hubert Kluger

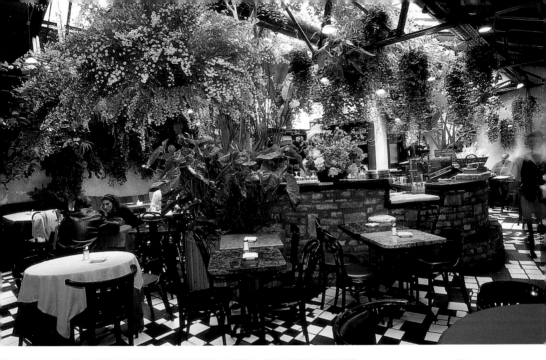

KunstHausWien Café-Restaurant
KunstHausWien, café-restaurant
Photos: Hubert Kluger

Das Café-Restaurant ist eine grüne, romantische Oase in der Stadtwüste. 100 verschiedene Stühle auf unebenem Boden laden zur exquisiten österreichischen Küche.

The Café-Restaurant is a romantic green oasis in the concrete urban desert. 100 different chairs on an uneven floor invite you to an exquisite meal of Austrian cuisine.

Le café-restaurant est une oasis de verdure et de romantisme dans le désert de la ville. 100 chaises différentes disposées sur le sol ondulé invitent à découvrir le raffinement de la cuisine autrichienne.

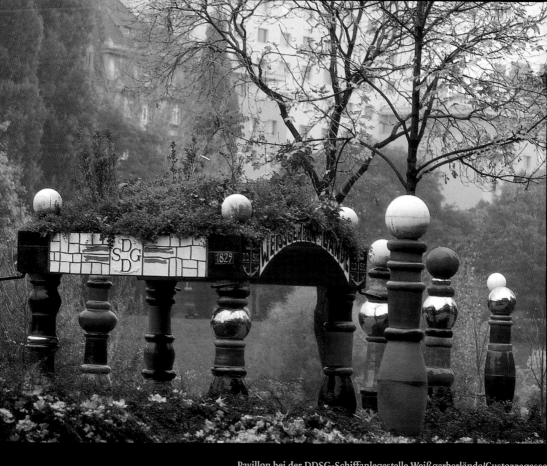

Pavillon bei der DDSG-Schiffanlegestelle Weißgerberlände/Custozzagasse
Pavillion at the DDSG boat landing, Weißgerberlände/Custozzagasse
Le pavillon près de l'appontement de la DDSG, Weißgerberlände/Custozzagasse
Photo: Hubert Kluger

Hundertwasser und seine Malerei

Wieland Schmied

Hundertwasser ist einer der populärsten und zugleich einer der verkanntesten Künstler unserer Zeit. Dieses Auseinanderfallen von Popularität und kritischer Wertschätzung, diese Diskrepanz zwischen der Ausbreitung und der Geltung seines Werkes hat viele Ursachen. Eine der ersten mag in seiner Popularität selbst liegen – in den Gründen, aus denen sie resultiert, und in der Skepsis, die jede Popularität eines zeitgenössischen Werkes bei den berufsmäßigen Kennern der modernen Kunst beinahe zwangsläufig hervorruft.

Das Werk Hundertwassers ist seinem Charakter nach introvertiert, still und poetisch. Hundertwasser hat es aber nie unterlassen – vielleicht in einer notwendigen Kompensation seines introvertierten Wesens – , auf dieses stille und poetische Werk unübersehbar, nachhaltig und wirkungsvoll aufmerksam zu machen. Es störte ihn nicht, daß er dabei viele schockierte, daß er Widerstände hervorrief und sich selbst Schwierigkeiten bereitete. Er nahm sie gerne hin, wenn man nur seine Arbeit wahrnahm und ernst nahm, sie beachtete und sich mit ihr beschäftigte. Er wollte Stellungnahmen provozieren, und seien es auch negative, wenn sie nur ihn und sein Werk betrafen. Dabei ging es ihm stets weniger um das Urteil der Fachleute als um ein Echo aus den Kreisen eines nicht vorgebildeten Publikums.

Von Anfang an hat Hundertwasser versucht, ein breites Publikum direkt zu erreichen und von ihm ohne Umwege und ohne fremde Interpretation aufgenommen zu werden. Dabei hat er die Hilfe der berufsmäßigen Vermittler, der Kritiker, der Kunstwissenschaftler, der Museumsleute nach Möglichkeit ausgeschlagen und ihr Verständnis oft fast sträflich ignoriert. Ich erinnere mich noch gut an sein im Herbst 1957 in Wien an allen Litfaßsäulen und Stadtbahnstationen affichiertes Plakat mit den roten Balkenlettern »Meine Augen sind müde« und dem Foto des Künstlers, auf einem romantischen südfranzösischen Parkweg liegend, von Bäumen und Pflanzen umgeben, den Kopf aufrichtend und die nackte Brust ins Objektiv der Kamera reckend. Die Wirkung war ungeheuer – heute ist man auch in Wien schärfere Sachen gewöhnt. Damals sprach ganz Wien von diesem Plakat und nannte es – wie das beigegebene kleingedruckte Manifest – einen Skandal und eine Provokation, sogar Monsignore Mauer, der unermüdliche Förderer der jungen Wiener Avantgarde, distanzierte sich in einem Flugblatt von Plakat und Manifest.

Doch halb Wien kam in seine Galerie, um die Bilder dieses Mannes mit den dunklen, müden Augen zu sehen. Keine Ausstellung moderner Malerei hatte damals einen auch nur annähernd vergleichbaren Erfolg. Die Kritik aber nahm ihm das alles übel, spottete oder schwieg oder kam nicht zurecht. Ich selbst darf mich da nicht ausnehmen. Ich besitze noch den Entwurf meiner eigenen Rezension – sie ist nur gekürzt erschienen –, aus dem meine Verstörung und die Unfähigkeit spricht, nach einer Beschreibung der Sensation und einer Stellungnahme zum Manifest in die Besprechung der Bilder selbst einzutreten – zu sehr war ich durch diese ungewöhnliche Aktivität des Künstlers irritiert, zu stark hatte sie mir die Person des Malers vor sein Werk geschoben und den Blick auf dieses verstellt, das mir damals doch schon so vertraut war.

»Warum hast du gar nicht über meine Bilder geschrieben?« fragte Hundertwasser mich. »Warum seid ihr mir alle böse, wenn ich erkläre, daß meine Augen müde sind?« Ich glaube aber nicht, daß er über das Ausbleiben ernsthafter Besprechungen wirklich unglücklich war.

Die Popularität des Werkes von Hundertwasser beruht nicht auf der Ausstrahlung dieses Werkes allein, sondern primär auf den anderen Aktivitäten des Künstlers, ob diese Auftritte und Interventionen – wie früher – nur der Aufmerksamkeit für seine Malerei galten oder ob sie – wie in letzter Zeit – das Engagement für seine Ideen einer reformierten, sozusagen »hausgemachten« Architektur und eines allumfassenden Natur- und Umweltschutzes betrafen.

Seine Bildwelt hat erst durch das Surrogat seiner Graphik – die von vornherein ihre populärere und deutlichere Version darstellte – die weite Verbreitung

gefunden, ist erst durch unzählige Reproduktionen – vom Faksimiledruck bis zur Postkarte – wirklich volkstümlich und allen zugänglich geworden.

Diese Aktivitäten, die Aktionen und Manifeste und ihr Niederschlag in Illustrierten und im Fernsehen einerseits, die Fülle der Graphik und der Reproduktionen andererseits, haben nicht nur den Boden einer intensiven und nachhaltigen Resonanz bereitet, sie haben sie auch in eine besondere Richtung geleitet und ihr bestimmte Töne genommen. Sie haben Wege geebnet, aber sie haben auch Zugänge verbaut. Im letzten haben sie vom Kern seines Werkes – der Malerei – abgelenkt, haben ihn zum Teil sogar verdeckt.

Das persönliche Hervortreten des Künstlers und sein weites Echo haben seine Kunst öfters zum Thema einer Glosse als zum Gegenstand einer wirklichen Analyse werden lassen. Es ist, als ob der Maler selbst in den Rezeptionsprozeß seiner Arbeit eingegriffen und ihn blockiert hätte: als hätte sein Dazwischenkommen die Kritik von der Aufgabe entbunden, sich eingehend mit seiner Malerei auseinanderzusetzen.

So sehr sich das Werk Hundertwassers ausgebreitet und allen geöffnet hat, sosehr hat sich sein Ursprung verdunkelt. In dem Maße, in dem das Phänomen Hundertwasser allgemein konsumiert werden kann, scheint sein Wesen unserem Verständnis entzogen, ja unfaßbar geworden zu sein.

Zu den Schwierigkeiten, die gerade die Popularität Hundertwassers der kritischen Rezeption seines Werkes entgegensetzt, sind noch zwei Anmerkungen zu machen.

Die eine betrifft den Charakter seiner Aktivität. Nur auf den ersten Blick widerspricht er dem Charakter und den Absichten des Werkes. Bei näherer Betrachtung erweisen sich alle Aktionen, Manifeste und Auftritte als Ausdruck, ja als integraler Bestandteil dieses den Betrachter in sich hineinziehenden und zugleich nach außen drängenden Werkes. Hundertwasser hat sich auf sein Werk eingelassen und ist ihm verfallen. Es bietet ihm Schutz, und zugleich zwingt es ihn, nach außen zu wirken. So gesehen erscheint uns alles, was Hundertwasser tut

oder nicht tut, im Einklang mit den Antrieben und Intentionen seiner Arbeit, ja als deren logische Konsequenz. Seine vielfachen Aktivitäten sind eine organische und selbstverständliche Fortsetzung der Malerei mit anderen Mitteln.

Die andere Anmerkung bezieht sich auf den Charakter des Werkes selbst. Alle Aktivitäten wären sinnlos, würden sie nicht ein Werk betreffen – und ihm entsprechen –, das seinem Wesen nach sich vielen zu öffnen vermag. Jede Bemühung um eine Verbreitung seiner Bildwelt wäre vergeblich, träfe diese nicht einen Nerv des Betrachters, eine geheime Erwartung, eine unbestimmte Hoffnung, spräche sie nicht vernachlässigte oder mißachtete Zonen unserer Psyche an. Zeitgenössische Kunst setzt im allgemeinen sehr viel voraus. Selten erschließt sie sich unmittelbar unserem Verständnis. Hundertwassers Malerei ist intelligent, raffiniert und vielschichtig, ihre Mittel sind komplex – aber ihre Betrachtung setzt nichts an Wissen oder Vorbildung voraus. Man muß keine anderen Bilder kennen, um von seinen angesprochen zu werden. Die Kunst Hundertwassers ist optimistisch, seine Bilder sind schön, ihre Welt ist harmonisch. In einer Zeit, in der nahezu alle Zeugnisse großer Kunst, von Gorky bis zu Pollock und von Wols bis zu Michaux, von Giacometti bis zu Oelze und von Bacon bis zu Tàpies, von einem tragischen Grundzug bestimmt werden, von Konflikten und nicht von Harmonien geprägt sind, von Verstörungen und nicht von Hoffnungen sprechen, wo Schönheit die verborgenste Qualität geworden ist, in einer solchen Epoche scheinen die Eigenschaften des Werkes von Hundertwasser wie Früchte aus einem verbotenen Garten. Hier liegen die Wurzeln seines Erfolges, und hier setzen die prinzipiellen Einwände der Kritik an. Nichts kann heute ein Kunstwerk so sehr diskreditieren wie der Verdacht, es spiegle eine heile Welt.

Trifft dieser Vorwurf die Malerei Hundertwassers? Ich meine: Er kann nur bei einer sehr oberflächlichen Beschäftigung mit ihm erhoben werden. Hundertwasser sagt nicht, weder in seinen Bildern noch in seinen Schriften, daß unsere Welt heil sei. Im Gegenteil. Er klagt sie an – und er hält ihr zugleich in seinen Bildern das Modell einer möglichen besseren entgegen. Hun-

dertwassers Vision einer harmonischen Welt ist nicht in irgendeine selige Vergangenheit projiziert und spricht nicht von einem unwiederbringlichen Einst. Täte sie das, käme ihr ja nicht das optimistische Fluidum zu, das uns berührt und das uns einlädt, an ihr weiterzubauen, wir dürfen es vielleicht das Prinzip Hoffnung nennen. Hundertwasser will seine Paradiese hier und heute realisieren, zuerst in unserem Bewußtsein, dann in der äußeren Wirklichkeit. Er ist von der Realisierbarkeit seiner Utopie überzeugt, und er will auch uns von ihr überzeugen. Diesem Ziel gilt all seine Anstrengung. Die Intention seines Werkes ist nicht Weltflucht, sondern Flucht in die Welt und der Wunsch nach Veränderung der Welt, nach einer Veränderung freilich, die langsam, unblutig und gewaltlos erfolgen soll, die organische Evolution und nicht Revolution bedeutet, so tiefgreifend sie schließlich sein wird.

Sein utopischer Entwurf zielt ungeheuer weit. Er verlangt die Mitarbeit von allen, er will die schöpferischen Kräfte jedes einzelnen mobilisieren. So leicht wir die Welt Hundertwassers betreten können, so verführerisch sie sich uns anbietet, so offen ihre Wege vor uns liegen – ihre Intentionen sind umfassend, der Anspruch, den sie an uns stellt, ist gewaltig. Wir können versuchen, ihm gerecht zu werden, oder wir können uns ihm entziehen.

Eigenart und Bedeutung
der Malerei Hundertwassers

Hundertwasser hat nicht nur als Maler begonnen, seine Malerei ist auch der Ausgangspunkt aller anderen Aktivitäten, durch die er hervorgetreten ist. Seine Malerei hat seine Bildtheorien und seine »Grammatik des Sehens« geprägt. Sie ist die Grundlage seiner Architektur-Manifeste und seines Engagements für ein organisches, menschenwürdiges Bauen, bei dem die individuelle Gestaltung der Fassade und das Recht, die Fenster und die Wand rings um die Fenster selbst zu bemalen, mit eine Rolle spielen. Schließlich geht seine ganze graphische Produktion von seiner Malerei aus, deren Bildfindungen sie mit anderen Mitteln – denen des Siebdrucks oder der Lithographie – variiert.

Hundertwasser ist als Maler zuerst um 1950 hervorgetreten. Seine Bilder sind der persönliche Versuch, auf die damalige aktuelle Kunstsituation eine eigene Antwort zu finden. Die Avantgarde wurde zu jener Zeit – auch in Wien – weitgehend vom Tachismus bestimmt, dessen Grundtendenz Hundertwasser als einen reinen psychischen Automatismus empfand, wie ihn zum Beispiel der gleichaltrige Arnulf Rainer – in einer Weiterführung auch surrealistischer Forderungen – exemplifizierte. Hundertwasser konnte sich den Impulsen und der Suggestion der Avantgarde nicht ganz entziehen, so wenig ihn ihre Ergebnisse befriedigten. So versuchte er einen eigenen Weg zu finden. Dem Automatismus wollte er mit einem Transautomatismus – dem langsamen, »vegetativen« Wachstum eines sich aus Zellen und Linien ergebenden Bildes –, dem Informel mit einer Fülle neuer Formen, Formeln und Chiffren antworten. Dabei nahm er einerseits die naive Weltsicht des Kindes und der Primitiven auf – wie er sie unter anderem in den Bildern von Henri Rousseau und Paul Klee vermittelt fand –, andererseits griff er auf Formelemente des Jugendstils und des Sezessionismus zurück, die ihn besonders in den Werken von Gustav Klimt und Egon Schiele fasziniert hatten. Als eine Kombination von »Kinder- und Jugendstil« hat denn auch einmal ein Kritiker (Gottfried Sello) die Anfänge Hundertwassers treffend charakterisiert. Beiden Quellen seiner Kunst ist die Flächigkeit des Bildplans und der Verzicht auf die gewohnte Perspektive gemeinsam, zum Sezessionsstil gehört noch die feine Strukturierung der flächenhaften Formen, die kostbare, prunkende Farbe und die Kurvilinearität, die schwingende sensitive Linie, die Bewegung und Leben suggeriert.

Hundertwasser hat alle der Tradition entnommenen Elemente seiner Malerei von Anfang an einem eigenen poetischen Kosmos anverwandelt und eingefügt. Diese poetische – oder psychische – Dimension des Bildes ist ihm die wichtigste: die Chance, in seinem Bild die Welt bewohnbar zu finden, in der eigenen Malerei »leben« zu können. So erscheinen in den Bildern Hundertwassers nicht nur die einzelnen Formen »beseelt« – auch dann, wenn Chiffren sich der gegenständlichen Deutbarkeit entziehen –, so wird vor allem die Spirale, die seit 1953 das herrschende formale Motiv seiner Malerei und so etwas wie ihr Kennzeichen geworden ist, von einer

unregelmäßig wachsenden und oft auswuchernden Linie gebildet, deren Bewegung sich in zwei Richtungen, nach innen und nach außen, lesen läßt, die sich Welt aneignet und einverleibt und sich dabei doch immer nur selbst umspielt und beschützt.

Ein wesentlicher Teil der Wirkung von Hundertwassers Malerei geht von der Farbe aus. Hundertwasser setzt die Farbe instinktiv ein, ohne nach irgendwelchen, auch selbst festgelegten Regeln etwa bestimmte Farben bestimmten Zeichen zuzuordnen. Er bevorzugt intensive, leuchtende Farben und liebt es, Komplementärfarben unmittelbar nebeneinander zu setzen – etwa zur Pointierung der Doppelbewegung der Spirale. Daneben verwendet er gerne Gold und Silber, die er als dünne Folien ins Bild einklebt.

Zwei große Motivkreise bestimmen den Inhalt von Hundertwassers Malerei: Der eine umfaßt eine Formenwelt, die Analogien zu pflanzlichem Wachstum und einer animistischen Natur repräsentiert, der andere umkreist immer wieder architekturale Chiffren, Häuser, Fenster, Giebel, Zäune, Tore. Zur Eigenart von Hundertwassers Malerei gehört es, daß sich beide Motivkreise unlöslich miteinander verbinden: Vegetative Formen wirken statisch, verfestigen sich zur Architektur, um zu dauern, während alles Gebaute organisch gewachsen erscheint, von der Natur selbst hervorgebracht. Die Häuser scheinen oft in Bergen oder Hügeln zu liegen, Zäune können wie Gras aus dem Boden sprießen, der Zwiebelturm veranschaulicht augenfällig den innigen Zusammenhang beider Bereiche.

Auch die Technik seiner Malerei ist persönlich bestimmt. Hundertwasser verwendet am liebsten selbst geriebene oder bereitete Farben, die er unvermischt aufträgt. Ebenso präpariert er die Malgründe gern selbst, für Grundierung, Farbbereitung und Firnis hat er verschiedene eigene Rezepte entwickelt, die alle eine langeLebensdauer seiner Bilder garantieren sollen. In vielen seiner Bilder hat er Ölfarben, Tempera und Aquarelltechnik nebeneinander verwendet, um dadurch den Kontrasteffekt matter und glänzender Bildpartien zu erreichen.

Hundertwassers Malerei hat vielfache Anerkennung gefunden – Bilder von ihm hängen in bedeutenden öffentlichen und privaten Sammlungen Europas, Amerikas und Japans –, aber sie hat keinen nachhaltigen Einfluß auf die Künstler seiner oder der nachrückenden Generation ausgeübt. Hundertwasser ist der Außenseiter geblieben, der er immer war. Er wird in die Kunstgeschichte wohl als einer jener Einzelgänger eingehen, wie es sie in allen Epochen neben den herrschenden Strömungen gegeben hat und wie sie sich erst aus der Distanz in das Bild eines Zeitalters kontrapunktisch einfügen. Die Position seiner Malerei ist heute singulär und ohne Parallele. Das macht ihren unvergleichlichen Rang aus, das bestimmt aber auch die engen Grenzen ihrer Wirkung.

Hundertwasser and his Painting

Wieland Schmied

Hundertwasser is one of the most popular and at the same time most underrated artists of our time. There are many reasons for this gap between popularity and critical acclaim, this discrepancy between the spread versus the repute of his work. One of the main ones may be his popularity itself – the reasons for it and the skepticism which the popularity of any contemporary artist evokes almost as a matter of course in professional experts on modern art.

Hundertwasser's work is by nature introverted, quiet and poetic. But Hundertwasser never lets an opportunity go by – perhaps as a necessary compensation for his introverted nature – to draw attention to this quiet and poetic work: emphatically, effectively, in a way which simply cannot be overlooked. It didn't bother him that he shocked many people in the process, that he provoked resistance and created difficulties for himself. He gladly took them in stride, as long as people noticed his work and took it seriously, respected it and thought about it. He wanted to provoke people to state their opinion, even if it were negative, as long as it was about him and this work. And what the experts thought was always less important to him than the echo from the quarter of the less expertly schooled public.

From the beginning Hundertwasser tried to reach a broad public directly and gain its acceptance without mediation and interpretation by others. He even refused wherever possible the assistance of the professional go-betweens, the critics, art historians and museum people, and often quite inexcusably ignored their appreciation. I remember very well the poster which was pasted on all the Litfass columns and municipal-railway stations in Vienna in the autumn of 1957, with its message in red capital letters "My Eyes Are Tired" and the photograph of the artist lying on a romantic walkway in a park in southern France, surrounded by trees and plants, with head upraised and baring his chest to the camera. The effect was stupendous – today people are used to more daring things in Vienna, too. At the time this poster was the talk of the town; people called it and its accompanying manifesto in tiny print a scandal and a provocation. Even Monsignore Mauer, the tireless patron of the young Viennese avant-garde, took issue with the poster and manifesto in a handbill of his own.

And yet half the town came to his gallery to see the pictures of this man with the tired dark eyes. No show of modern painting had an even comparable success back then. But the critics took umbrage with all that, scoffed, sulked in silence, couldn't cope with it. And I was no exception. I still have the draft of my own critique – it was printed only in abridged form. In it my distress and inability to get into a discussion of the pictures themselves are palpable; I could not get beyond the description of the sensation and a statement on the manifesto, because I was just too confused by this unusual activity of the artist: I had pushed the personality of the painter too much in front of his work and blocked the latter from view, and I was already very familiar with it, at that time.

"Why didn't you write anything about my pictures?" Hundertwasser asked me. "Why are you all so angry with me for saying that my eyes are tired?" But I don't think he was terribly unhappy about the lack of serious critiques.

The popularity of Hundertwasser's work does not come from the effect of this work alone, but primarily from the other activities of the artist, whether these appearances and interventions – as was earlier the case – were only for the sake of drawing attention to his painting or whether – as more recently – they were about his commitment to his ideas on a reformed "home-made" architecture, as it were, and an all-encompassing protection of nature and the environment.

The world of his pictures has only become widely known through the surrogate of his print graphic, which from the beginning constituted its more popular and clearly defined version. Countless reproductions, from facsimile printings to postcards, have made it truly popular, i.e. accessible to everyone.

These activities, performances and manifestoes and their reflection in illustrated magazines and television on the one hand and the plethora of print-graphic works and reproductions on the other not only laid the groundwork for an intensive and sustained echo, but also pointed it in a certain direction and deprived it of certain tones. They smoothed the way, but they also blocked some avenues of access. Ultimately they distracted attention from the main element of his work – painting. In some ways, they even obscured it.

The artist's personal appearances and his wide-spread echo have made his art more often the subject of a squib than of real analysis. It is as if the painter had himself intervened in the reception of his work and blocked it, as if his having stepped in had relieved the critics of the task of dealing seriously with his painting.

As much as Hundertwasser's work has spread and opened itself to everyone, its origins have been obscured to the same degree. Inasmuch as the phenomenon Hundertwasser can be taken in by all, his nature appears to have vanished; indeed, it has become incomprehensible.

The difficulties which Hundertwasser's very popularity provoke in the critical reception of his work make two further remarks imperative.

The first has to do with the nature of his activity. Only at first glance does it seem to contradict the nature and intention of his work. On closer scrutiny all his performances, manifestoes and personal appearances prove to be an expression, indeed an integral part of this work, which draws the viewer into it while at the same time forging ever onward. Hundertwasser has let himself in for his work and succumbed to its spell. It offers him protection, and at the same time it forces him to take action in the world outside.

Viewed in this way everything Hundertwasser does or does not do appears to be in agreement with the thrust and intention of his work, indeed, as its logical conclusion. His many activities are an organic and logical continuation of painting with other means.
The second remark has to do with the nature of Hun-

dertwasser's work itself. All this activity would be pointless if it weren't about – and commensurate with – a work which by its nature is capable of making itself accessible to many people. Every attempt to spread acceptance of his pictures would be in vain if it didn't strike a nerve in the viewer, a secret expectation, a vague hope, if it didn't address neglected or unheeded zones of our psyche.

Contemporary art in general makes very great demands on the viewer. Only seldom does it open itself directly to our understanding. Hundertwasser's painting is intelligent, ingenious, multiple-layered. Its means are complex, but it makes no demands on the viewer's knowledge or previous experience. You don't have to be acquainted with any other pictures to find these pictures appealing.

Hundertwasser's art is optimistic, his pictures are beautiful, their world is harmonious. In a time in which virtually all examples of great art, from Gorky to Pollock and from Wolf to Michaux, from Giacometti to Oelze and from Bacon to Tàpies, are defined by an underlying tragic quality, express conflicts, not harmonies, speak of distress, not hope, where beauty has become the most concealed quality – in a time such as this the qualities of Hundertwasser's work appear as fruits from a forbidden garden. Here lie the roots of his success, and this is where the fundamental objections of criticism begin. Nothing can discredit a work of art more than the suspicion that it is a mirror reflection of an intact, wholesome world.

Can Hundertwasser's painting be reproached with this? I think this can only be said in his case after a very superficial viewing. Hundertwasser does not say, neither in his pictures nor in his writings, that our world is an intact whole. On the contrary. He indicts it – and in his pictures he holds up the model of a possible better one. Hundertwasser's vision of a harmonious world is not projected into some blissful past and is not about a once-upon-a-time which will never come back. If it were, it would not have the optimistic aura which appeals to us and urges us to help in building it. Perhaps it may be called the hope principle. Hundertwasser wants to realise his paradises here and now –

first in our consciousness and then in external reality. He is convinced that his utopia can be realised, and he wants to convince us of it, as well. This is the point to all his efforts. The intention of his work is not escape from the world, but escape into the world and the wish to change the world, albeit with a change which would come about slowly, bloodlessly and non-violently, an organic evolution, not revolution, as profound as it will ultimately be in its effect.

His utopian design takes extremely long aim. He demands everyone's co-operation; he wants to mobilise the creative powers of every individual. As easily as we can enter his world, as seductively as it appeals to us, as open as its paths are to us – its intentions are all-embracing, the demands it places on us are huge. We can try to do justice to it, or we can shirk the task.

The Individuality and Significance of Hundertwasser's Painting

Hundertwasser not only began as a painter, his painting was also the point of departure for all the other activities he has undertaken. His painting influenced his pictorial theories and his "grammar of seeing". It is the foundation of his architectural manifestoes and his commitment to an organic architecture worthy of man, in which the individual decoration of the façade and the right to paint the frame and wall around the windows oneself play a role. Finally, all his print graphics are based on his painting, whose images it varies with other means – silkscreen painting or lithography.

Hundertwasser made his first appearance as a painter about 1950. His pictures were a personal attempt to find an answer of his own to the situation of art at that time. At that time the avant-garde – in Vienna, too – was widely defined by tachism, whose basic tendencies Hundertwasser perceived to be pure psychological automatism, as practised, for example, by Arnulf Rainer, who was his age, in an extenuation of surrealistic (and other) demands. Hundertwasser could not entirely evade the impulses and suggestiveness of the avant-garde, as little as its results satisfied him. So he tried to

find a way of his own. He wanted to answer automatism with a transautomatism, the slow, "vegetative" growth of a picture out of cells and lines, to counter art informel with a plethora of new forms, formulae and coded references.

In doing so he took on the naive world view of a child and the primitives, on the one hand, such as that he found in the pictures of Henri Rousseau and Paul Klee, among others; on the other hand he went back to the formal elements of Art Nouveau and Secessionism, which had particularly fascinated him in the works of Gustav Klimt and Egon Schiele. And so it happened that one critic (Gottfried Sello) characterised Hundertwasser's beginnings – in a play on words based on the German term for Art Nouveau, Jugendstil (Youth Style) – as a combination of "child and youth styles". Both sources of his art have the superficiality of the image layout and the relinquishing of the customary perspective in common; in addition, the Secession style featured the structuring of the two-dimensional forms, the luxurious, sumptuous colour and the curvilinearity, the verve of the sensitive line suggestive of movement and life.

From the beginning Hundertwasser assimilated all elements of his painting he had taken from tradition and integrated them into his own poetic cosmos. This poetic – or psychological – dimension of the picture is what is most imporant to him: it is the chance to find the world in his picture inhabitable, to be able to live in his own painting. That is why not only the individual forms in Hundertwasser's pictures are "animate" – even when the coded references evade being identified objectively – and why it is above all the spiral which has since 1953 become the dominant formal motif in his painting and something of its trademark: formed by an irregularly and often exuberatingly growing line whose movement can be read in two directions, inward and outward, which takes on and incorporates the world while yet only winding about itself, protecting itself.

A major part of the effect of Hundertwasser's painting is colour. Hundertwasser uses colours instinctively, without associating them with a definite symbolism of even his own invention. He prefers intensive, radiant

colours and loves to place complementary colours next to one another to emphasize the double movement of the spiral, for instance. He also likes to use gold and silver, which he pastes onto the picture in a thin foil. Two large groups of motifs determine the content of Hundertwasser's painting: one comprises a world of forms representing analogies to vegetative growth and an animistic nature; the other is the repetitive use of architectural code symbols: houses, windows, gables, fences, gates. It is one of the idiosyncrasies of Hundertwasser's art that both motif groups are inextricably linked: vegetative forms seem static, to solidify to architecture in order to last, whereas everything constructed seems to have grown organically, to have been produced by nature herself. The houses often appear to be located in mountains or on hills; fences can sprout out of the ground like grass; the onion tower is a striking illustration of the intimate link between both realms.

His painting technique is also his very personal affair. Hundertwasser likes best to use paints he has pulverised or prepared himself, which he applies without mixing. Similarly, he prepares the priming ground himself; for prime coating, paint mixture and varnish he has developed various recipes of his own, all of which are designed to guarantee a long life for his pictures. In many of his pictures he uses oil, tempera and watercolour techniques in one picture to achieve a contrasting effect between the matte and radiant parts of the picture.

Hundertwasser's painting has gained acceptance in many places – pictures of his hang in major public and private collections of Europe, America and Japan – but it has had no lasting influence on the artists of his generation or that succeeding it. Hundertwasser has remained the outsider he always was. He will probably go down in art history as one of those individualists who have always existed outside the main current in all epochs, who can only be fitted into the image of an age contrapuntally and from a distance. Today the position of his painting is singular and unparalleled. That defines its incomparable stature, but also the narrow confines of its effectiveness.

Hundertwasser et sa peinture

Wieland Schmied

Hundertwasser est l'un des artistes les plus populaires et en même temps l'un des plus méconnus de notre époque. Les raison de cet écart entre sa popularité et l'appréciation critique de son œuvre, de ce fossé entre la diffusion de son œuvre et la valeur qu'on lui accorde sont nombreuses. En premier lieu, cela vient peut-être de sa popularité même – mais aussi des motifs qui la fondent et du doute qui surgit presque immanquablement chez les connaisseurs professionnels de l'art moderne, dès lors qu'une œuvre contemporaine est populaire.

Conformément à son caractère, l'œuvre de Hundertwasser est introvertie, silencieuse et poétique. Mais Hundertwasser n'a jamais cessé – et c'était peut-être une compensation à l'introversion de son être – d'attirer l'attention de manière incontournable, constante et efficace, sur cette œuvre silencieuse et poétique. Cela ne le dérangeait pas de choquer bien des gens en agissant ainsi, de susciter des résistances et de se créer lui-même des difficultés. Il les acceptait volontiers, pour peu que l'on prît conscience de son travail et qu'on le prît au sérieux, qu'on l'estimât et qu'on se sentît concerné par lui ; il voulait provoquer des prises de position, fussent-elles négatives, du moment qu'elles portaient sur lui et sur son œuvre. Ce faisant, le jugement des spécialistes lui importait moins que l'écho qui lui venait des cercles d'un public non préalablement formé.

D'emblée, Hundertwasser a essayé d'atteindre directement un large public et d'être accueilli par celui-ci sans détours et sans interprétation étrangère. Il a donc exclu dans la mesure du possible l'aide des intermédiaires professionnels, des critiques, des historiens d'art, des spécialistes des musées, et il a ignoré leur compréhension d'une manière souvent presque impardonnable. Je me souviens encore bien de l'affiche qu'il avait fait placarder à Vienne à l'automne 1957 sur les vieilles colonnes Morris et sur les stations du tramway, en énormes lettres rouges : « Mes yeux sont fatigués », avec la photo de l'artiste allongé dans une allée romantique du midi de la France, entouré d'arbres et de plantes, dressant la tête et tournant sa poitrine nue vers l'objectif de la caméra – aujourd'hui, même à Vienne, on est habitué à des choses plus fortes. À l'époque tout, Vienne ne parla que de cette affiche, et la qualifia, tout comme le manifeste joint imprimé en petits caractères, de scandaleuse et de provocatrice, et même Monsignore Mauer, infatigable soutien de la jeune avant-garde viennoise, prit ses distances dans un tract envers l'affiche et le manifeste. Pourtant la moitié de Vienne vint à sa galerie pour voir les tableaux de cet homme aux yeux sombres et fatigués. Aucune exposition de peinture moderne eut un succès seulement approchant. Mais la critique lui en voulut, le tourna en dérision, se tut ou ne vint pas à temps. Moi-même je fus dans ce cas. J'ai encore le brouillon de mon propre article – il n'a été publié que sous forme abrégée – qui montre combien j'étais perturbé et incapable, après avoir décrit la sensation éprouvée et avoir pris position sur le manifeste, d'en venir à commenter les tableaux eux-mêmes, tant j'étais irrité par cet activisme inhabituel de l'artiste et tant aussi le personnage du peintre avait pris le pas sur son œuvre, faussant le regard que je pouvais porter sur celle-ci qui, à l'époque, m'était pourtant déjà très familière.

« Pourquoi n'as-tu rien écrit sur mes tableaux ? », me demanda Hundertwasser. « Pourquoi m'en voulez-vous tous quand je dis que mes yeux sont fatigués. » Mais je ne crois pas qu'il était vraiment malheureux que l'on s'abstienne d'ouvrir des débats plus sérieux.

La popularité de l'œuvre de Hundertwasser ne repose pas seulement sur le rayonnement propre de celle-ci, mais aussi, et surtout, sur les autres activités de l'artiste, peu importe que ces mises en scène et ces interventions – comme par le passé – ne soient là que pour attirer l'attention sur sa peinture ou qu'elles concernent, comme ce fut le cas dernièrement, son engagement pour une architecture réformée, en quelque sorte « faite maison », et une protection de la nature et de l'environnement qui englobe systématiquement tout. Son monde d'images n'a connu de vaste diffusion qu'au travers de ses œuvres graphiques qui ont constitué d'emblée le côté plus populaire et plus intelligible de son travail, et ce n'est que par d'innombrables repro-

ductions – du fac-similé à la carte postale – que celui-ci est devenu véritablement familier, populaire et accessible à tous.

Ces activités, les actions et les manifestes, et leur retombée sous forme d'illustrations et d'images télévisées d'une part, et d'innombrables œuvres graphiques et reproductions d'autre part, n'ont pas seulement préparé le terrain pour qu'il trouve un écho fort et durable ; ils ont aussi orienté cet écho dans une direction particulière et lui ont donné quelques accents particuliers. Ils ont aplani des chemins, mais ils ont aussi barré certains accès. En définitive ils ont quelque peu détourné l'attention du noyau de son œuvre – la peinture – et l'ont même en quelque sorte dissimulée au regard. L'implication personnelle de l'artiste et le large écho qu'elle a rencontré ont plus souvent fait de son art l'objet de multiples commentaires que celui d'une véritable analyse. Tout se passe comme si le peintre était lui-même intervenu dans le processus de réception de son travail et l'avait en quelque sorte gelé : comme si sa survenue avait dispensé la critique d'aborder sa peinture plus à fond.

Autant la peinture de Hundertwasser s'est répandue et s'est ouverte à tous, et autant peut-on dire que son origine s'est obscurcie. Dans la mesure où le phénomène Hundertwasser peut être consommé partout, il semble bien que ce soit son être même qui ait été soustrait à notre compréhension, et soit devenu insaisissable. Nous ferons encore deux observations à propos des difficultés que la popularité de Hundertwasser a pu poser à la réception critique de son œuvre.

L'une concerne le caractère de son activité. Celui-ci ne contredit le caractère et les intentions de l'œuvre que dans une première approche. En y regardant de plus près, toutes les actions, les manifestes et les interventions se révèlent n'être que l'expression et même un constituant à plein titre de cette œuvre qui tire l'observateur vers elle et qui en même temps fait pression pour s'échapper. Hundertwasser s'est introduit dans son œuvre et il y a succombé. Elle lui accorde sa protection et en même temps elle le force à agir vers l'extérieur. Considéré sous cet angle, tout ce que fait ou ne fait pas Hundertwasser, nous apparaît comme étant en accord avec les sollicitations et les intentions de son travail et même comme la conséquence logique de celui-ci. Ses multiples activités sont une poursuite organique, qui va de soi, de la peinture par d'autres moyens.

La seconde remarque porte sur le caractère de l'œuvre elle-même. Toutes ses activités seraient vides de sens si elles ne concernaient pas une œuvre – et ne répondaient pas à une œuvre qui par son essence même est en mesure de s'ouvrir à beaucoup. Tout effort pour diffuser son monde d'images serait vain, si ce monde ne touchait pas un nerf précis chez l'observateur, une attente cachée, un espoir encore indéterminé, s'il ne parlait pas à des zones négligées ou méprisées de notre psyché. D'une manière générale, l'art contemporain pose beaucoup d'exigences préalables. Il est rare qu'il s'ouvre immédiatement à notre compréhension. La peinture de Hundertwasser est intelligente, raffinée, elle se présente en couches superposées, ses moyens sont complexes – mais sa contemplation ne suppose pas de savoir ni de formation préalables. Il n'est pas nécessaire de connaître d'autres tableaux pour être interpellé par les siens. L'art de Hundertwasser est optimiste, ses tableaux sont beaux, son monde est harmonieux. Dans une époque où presque tous les témoignages de grand art, de Gorky à Pollock et de Wols à Michaux, de Giacometti à Oelze et de Bacon à Tàpies, portent un caractère fondamentalement tragique, sont marqués par le conflit et non par l'harmonie, parlent de destruction et non d'espoir, où la beauté est devenue la qualité la mieux dissimulée, dans cette époque précisément, les qualités de l'œuvre de Hundertwasser sont comme les fruits d'un jardin défendu. Là résident les racines de son succès et là aussi commencent les objections de principe que formule la critique. Aujourd'hui rien ne peut autant discréditer une œuvre que le soupçon qu'elle reflète un monde qui se porte bien.

Ce reproche vaut-il pour la peinture de Hundertwasser ? À mon sens, il est facile de s'en débarrasser, même en n'abordant son œuvre que de manière très superficielle. Ni dans ses tableaux ni dans ses écrits, Hundertwasser nous dit que notre monde se porte bien. Au contraire. Il l'accuse – et en même temps, dans ses tableaux, il lui présente le modèle d'un autre, meilleur, possible. La vision que Hundertwasser a d'un monde harmonieux

n'est pas projetée dans un quelconque âge d'or révolu et ne parle pas d'un autrefois décidément inaccessible. Si c'était le cas, elle n'aurait pas ce fluide optimiste qui nous touche et qui nous invite à continuer de travailler dans ce monde, et que nous pouvons peut-être appeler «le principe d'espérance». C'est ici et aujourd'hui que Hundertwasser veut voir ses paradis se réaliser – d'abord dans notre conscience puis dans la réalité extérieure. Il est convaincu du caractère réalisable de son utopie et il veut aussi nous en persuader. Tout son effort vise à ce but. L'intention de son œuvre n'est pas de fuir le monde, mais de se réfugier dans le monde, et c'est le désir d'une transformation du monde, d'une transformation qui bien entendu doit se faire lentement, sans faire couler de sang et sans violence, qui représente une évolution organique et non pas une révolution, tant en fin de compte elle poussera loin ses racines.

Son projet utopique vise incroyablement loin. Il exige la collaboration de tous, il veut mobiliser les forces créatives de tous les individus. Si aisé qu'il nous soit de pénétrer dans l'œuvre de Hundertwasser, si séductrice qu'elle s'offre à nous, si ouverts que soient pour nous les chemins qu'elle propose – ses intentions englobent tout et l'exigence qu'elle nous pose est violente. Nous pouvons soit tenter d'y répondre soit y échapper.

La spécificité et la signification de la peinture de Hundertwasser

Non seulement Hundertwasser a débuté comme peintre, mais sa peinture a aussi été le point de départ de toutes les autres activités par lesquelles il s'est manifesté. Sa peinture a laissé sa marque sur ses théories de l'image et sur sa «grammaire du voir». Elle est la base de ses manifestes d'architecture et de son engagement pour une construction organique et digne de l'homme, dans laquelle l'arrangement individuel de la façade et le droit de peindre soi-même les fenêtres et le mur tout autour des fenêtres jouent aussi leur rôle. Et en dernière analyse, toute sa production graphique vient de sa peinture : elle en varie les inventions par d'autres moyens – dont la sérigraphie et la lithographie.

Hundertwasser s'est manifesté comme peintre à partir de 1950. Ses tableaux représentent la tentative personnelle de trouver une réponse qui lui soit propre à la situation de l'art telle qu'elle était à ce moment-là. À cette époque – même à Vienne – l'avantgarde était fortement influencée par le tachisme. Hundertwasser en interprétait la tendance fondamentale comme un pur automatisme psychique, à l'instar d'Arnulf Rainer, du même âge que lui – tout en prolongeant aussi certaines exigences surréalistes. Hundertwasser ne pouvait pas complètement se soustraire aux impulsions et au pouvoir de suggestion de l'avant-garde, même si ses résultats étaient loin de le satisfaire. Aussi essaya-t-il de trouver sa propre voie. Il voulait répondre à l'automatisme par un transautomatisme – la croissance lente et «végétative» d'une image qui se développe par des cellules et par des lignes – et répondre à l'informel par une abondance de formes nouvelles, de formules et de chiffres.

Pour cela il recourut d'une part à la vision naïve de l'enfant et des Primitifs – tels qu'il les retrouvait entre autres dans les tableaux de Henri Rousseau et de Paul Klee – et d'autre part il en revint à des éléments formels qui étaient propres au Jugendstil et à la Sécession, et qui l'avaient particulièrement fasciné dans les œuvres de Gustav Klimt et d'Egon Schiele. Le critique Gottfried Sello a du reste fort justement présenté les débuts de Hundertwasser comme une combinaison du «style enfantin et du style jeunesse*». Les deux sources de son art ont en commun le caractère plat du tableau et le renoncement à la perspective habituelle, et au style de la Sécession appartient en propre la structuration fine des formes planes, l'éclat précieux de la couleur et la curvilinéarité, l'élan sensible de la ligne, qui suggère le mouvement et la vie.

Dès le début, Hundertwasser a apparenté et inscrit tous les éléments de sa peinture empruntés à la tradition dans un cosmos poétique qui lui est propre. Cette dimension poétique – ou psychique – du tableau est pour lui la plus importante : c'est la chance de trouver dans son tableau le monde habitable, de pouvoir «vivre» dans sa propre peinture. Si dans les tableaux de Hundertwasser, non seulement les formes singulières apparaissent «animées» – même quand les chiffres se

refusent à toute interprétation objective – c'est avant tout la spirale qui depuis 1953 devient le motif formel dominant de sa peinture et qui est en quelque sorte devenue son emblème : elle est constituée par une ligne souvent luxuriante qui croît irrégulièrement, dont le mouvement peut se lire dans deux directions, vers l'intérieur et vers l'extérieur, elle s'approprie le monde et se l'incorpore, et pourtant, en même temps, elle ne fait que s'envelopper elle-même et se protéger.

Une part essentielle de l'effet qu'exerce la peinture de Hundertwasser vient de la couleur. Hundertwasser applique la couleur de manière instinctive, sans même se soumettre à des règles qu'il aurait fixées lui-même pour, par exemple, assigner certaines couleurs à certains signes. Il privilégie les couleurs intenses et lumineuses et il aime à placer immédiatement côte à côte des couleurs complémentaires – pour souligner par exemple le double mouvement de la spirale. Il aime également utiliser l'or et l'argent qu'il appose sur le tableau sous forme de minces feuilles.

Deux grands cycles de motifs déterminent le contenu de la peinture de Hundertwasser : le premier englobe un monde de formes qui représentent des analogies avec la croissance des plantes et une nature vivante et « animiste », le second tourne toujours autour des chiffres architecturaux, des maisons, des fenêtres, des pignons, des clôtures, des portails. Il appartient à la spécificité de la peinture de Hundertwasser que ces deux cycles se rejoignent et soient inséparables : des formes végétatives agissent de manière statique, elles se consolident pour durer et forment des architectures, tandis que tout ce qui est construit apparaît comme s'il avait crû de manière organique et avait été produit par la nature elle-même. Les maisons ont souvent l'air d'être inscrites dans les montagnes ou les collines elles-mêmes, des clôtures peuvent jaillir du sol comme si c'était de l'herbe, la tour à bulbe rend visible de manière frappante la relation intime qu'entretiennent ces deux mondes.

Du point de vue technique aussi sa peinture porte sa marque personnelle. Ce que Hundertwasser préfère utiliser, ce sont des couleurs qu'il a broyées ou préparées lui-même et qu'il applique sans les mélanger. Il prépare aussi les fonds lui-même, et tant pour les fonds, pour la

préparation des couleurs que pour les vernis, il a développé diverses recettes bien à lui et qui doivent toutes garantir à ses tableaux une longue durée de vie. Dans nombre de ses tableaux, il a utilisé côte à côte les couleurs à l'huile, la détrempe et l'aquarelle, pour accentuer les effets de contrastes entre les parties mates et brillantes du tableau.

La peinture de Hundertwasser a été reconnue de multiples manières – il y a des œuvres de lui dans d'importantes collections publiques et privées d'Europe, d'Amérique et du Japon – mais elle n'a pas exercé d'influence durable sur les artistes de sa propre génération ou sur ceux de la génération suivante.

Hundertwasser est resté le marginal qu'il a toujours été. Il est probable qu'il entrera dans l'histoire de l'art comme l'un de ces créateurs solitaires qui, comme il y en a eu à toutes les époques, ont œuvré en marge des courants dominants et qui ne s'inscrivent qu'avec le temps, en contrepoint, dans le tableau d'une époque. La position de sa peinture est aujourd'hui singulière et n'a pas d'équivalent. C'est ce qui lui donne un rang incomparable, mais qui détermine aussi les étroites limites de son champ d'action.

* Jeu de mots : le « Jugendstil » correspond dans les pays germaniques au style Art Nouveau, mais littéralement c'est le « style jeunesse ».

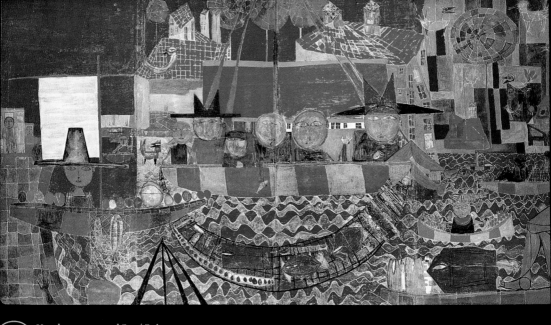

97 Hundertwasser und René Brô
DER WUNDERBARE FISCHFANG · THE MIRACULOUS DRAUGHT · LA PÊCHE MIRACULEUSE
Mixed Media, 275 x 500 cm, St. Mandé, 1950

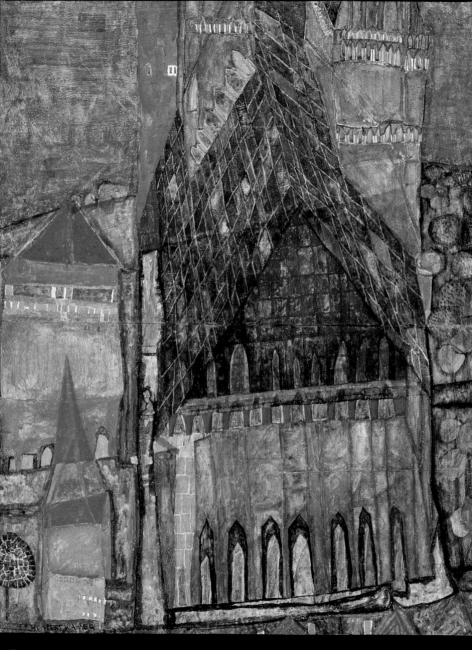

104 KATHEDRALE I · CATHEDRAL I · CATHÉDRALE I
Aquarell, 67 x 50 cm, Marrakesch, 1951

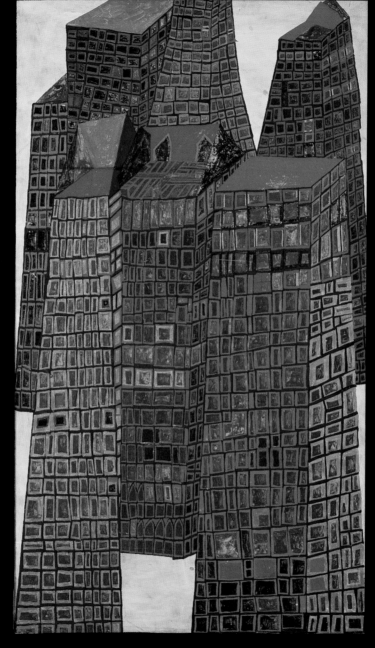

(151) BLUTENDE HÄUSER · BLEEDING HOUSES · MAISONS SAIGNANTES
Mixed Media, 104 x 60 cm, Wien, 1952

Wer die Vergangenheit nicht ehrt
verliert die Zukunft.
Wer seine Wurzeln vernichtet
kann nicht wachsen.

IF WE DO NOT HONOUR OUR PAST
WE LOSE OUR FUTURE.
IF WE DESTROY OUR ROOTS
WE CANNOT GROW.

CELUI QUI N'HONORE PAS
LE PASSÉ PERD LE FUTUR.
SI NOUS DÉTRUISONS NOS
RACINES NOUS NE
POUVONS PAS CROÎTRE.

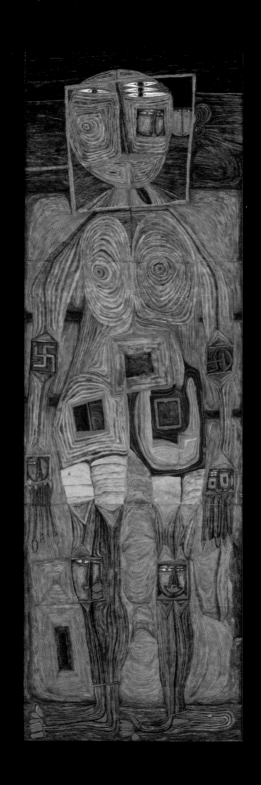

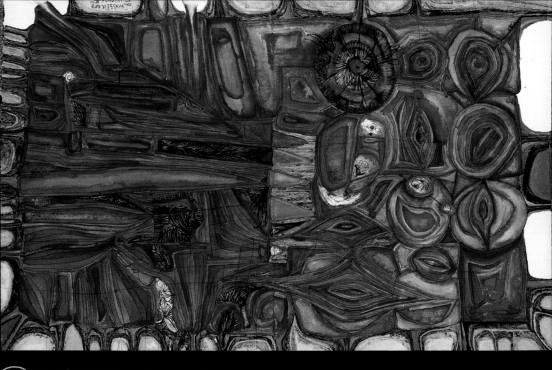

190 **EIN STÜCK DEUTSCHE ERDE · LA TERRE ALLEMANDE**
Aquarell, 35 x 53 cm, Rom, 1954

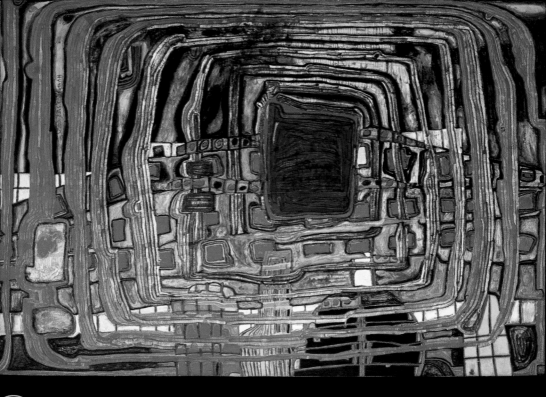

433 DAS ICH WEISS ES NOCH NICHT · THAT I STILL DO NOT KNOW · LE JE NE SAIS PAS ENCORE
Mixed media, 130 x 195 cm, La Picaudière, 1960

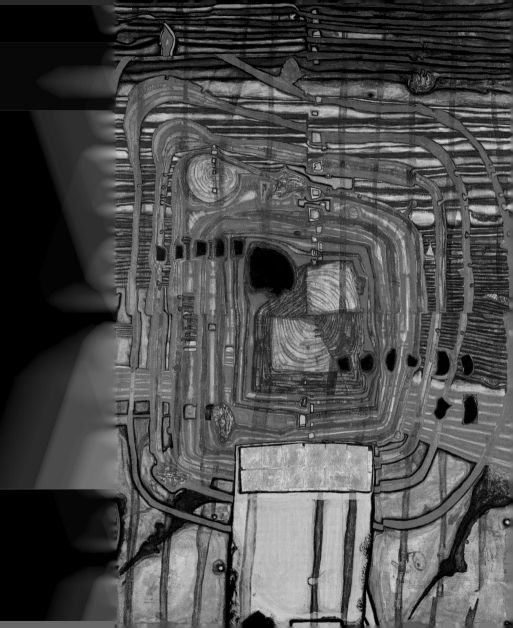

Unser wahres Analphabetentum
ist das Unvermögen
schöpferisch tätig zu sein.

OUR REAL ILLITERACY
IS OUR INABILITY TO CREATE.

NOTRE VRAI ANALPHABÉTISME
EST NOTRE INCAPACITÉ
DE CRÉER

Malen ist eine religiöse Tätigkeit

TO PAINT IS A RELIGIOUS ACTIVITY

PEINDRE EST UNE
ACTIVITE RELIGIEUSE

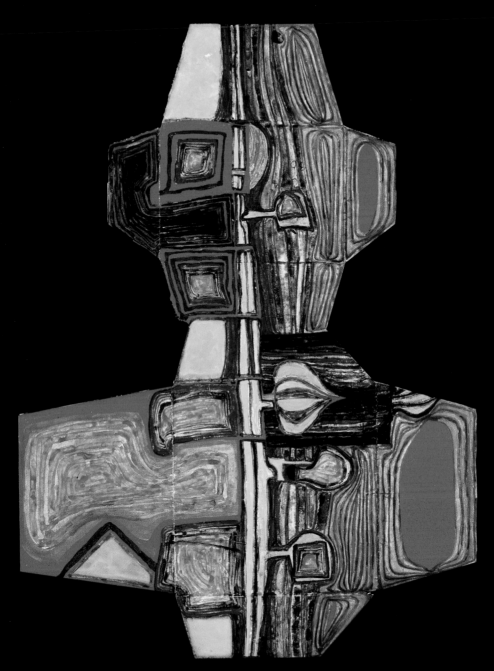

583 ZWEI KUVERTS AUF LANGER REISE
TWO ENVELOPES ON A LONG VOYAGE
DEUX ENVELOPPES EN LONG VOYAGE
Aquarell, 37,5 x 49,5 cm, Linz, 1964

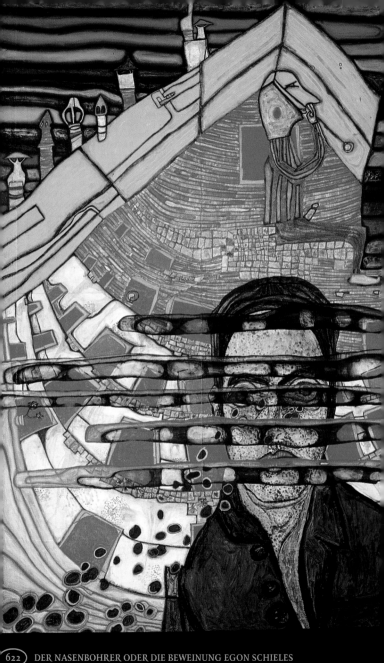

622 DER NASENBOHRER ODER DIE BEWEINUNG EGON SCHIELES
THE NOSE PICKER OR MOURNING SCHIELE
PLEURS POUR EGON SCHIELE
Mixed media, 116 x 73 cm, Paris, 1965

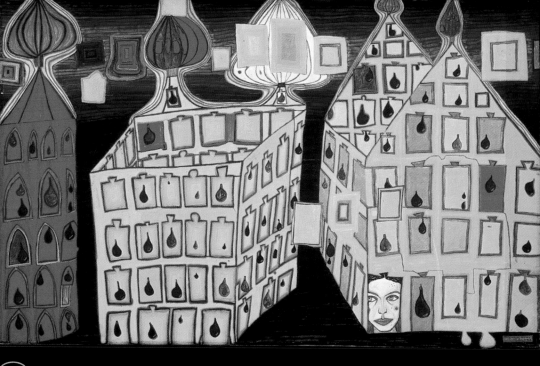

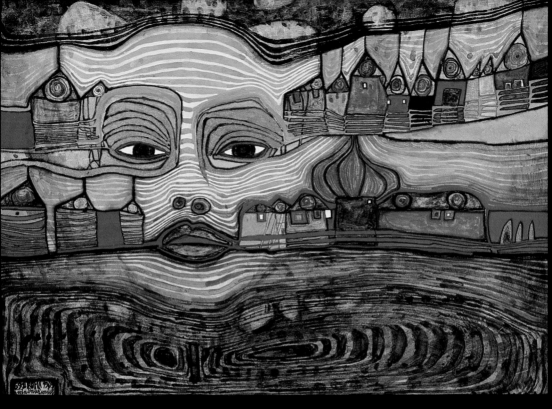

691 IRINALAND ÜBER DEM BALKAN · IRINALAND OVER THE BALKANS · IRINALAND SUR LES BALKANS
Mixed media, 36,5 x 51 cm, Rom, 1969

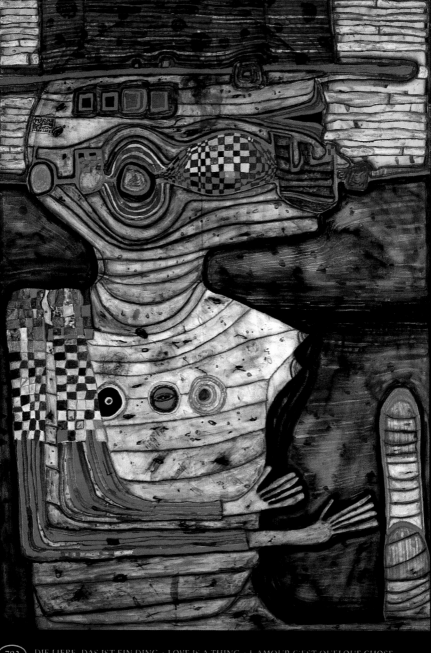

792 DIE LIEBE, DAS IST EIN DING · LOVE IS A THING · L'AMOUR C'EST QUELQUE CHOSE
Mixed media, 100 x 70 cm, Venedig, 1978

ALLES WAS WAAGRECHT IST
UNTER FREIEM HIMMEL
GEHÖRT DER NATUR

The HORIZONTAL BELONGS
TO NATURE
THE VERTICAL BELONGS
TO MAN

TOUS CE QUI EST HORIZONTAL
SOUS LE CIEL
APPARTIENT A LA NATURE

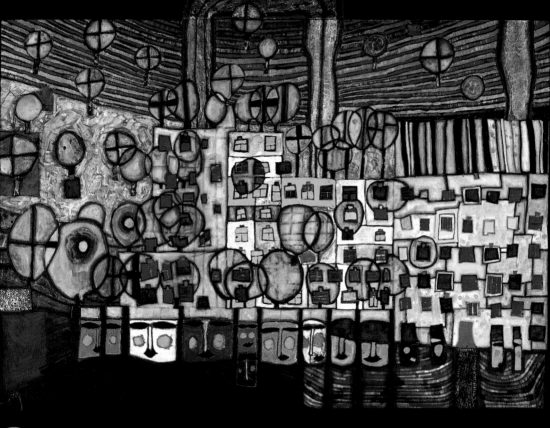

839 LOEWENGASSE – DIE DRITTE HAUT · LOEWENGASSE – THE THIRD SKIN · LOEWENGASSE – LA TROISIÈME PEAU
Mixed media, 57 x 63 cm, Porquerolles, 1982

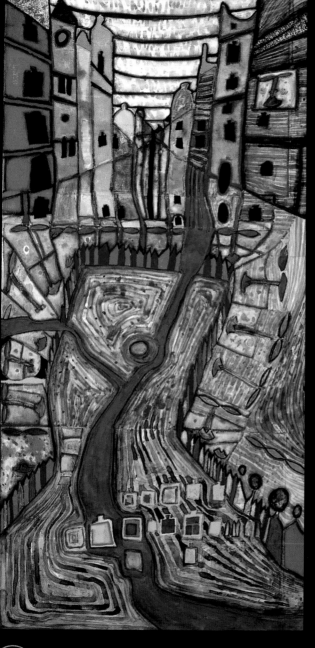

842 VOYEURS DE JARDIN
Mixed media, 80 x 40 cm, Venedig, 1982

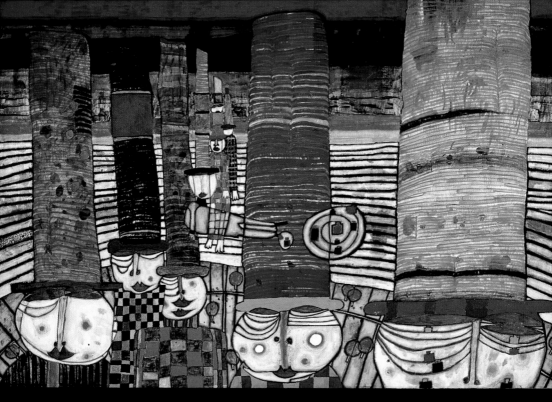

 HÜTE TRAGEN · CHAPEAUX QUI PORTENT
Mixed media, 81 x 116 cm, Venedig, 1982

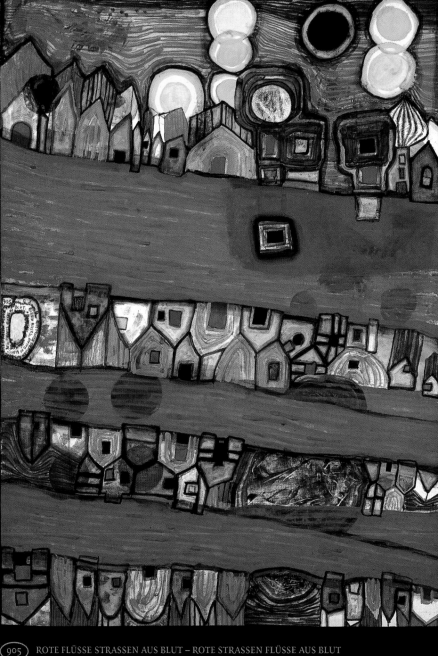

905 ROTE FLÜSSE STRASSEN AUS BLUT – ROTE STRASSEN FLÜSSE AUS BLUT
RED RIVERS STREETS OF BLOOD – RED STREETS RIVERS OF BLOOD
RIVIÈRES ROUGES, ROUTES DE SANG
Mixed media, 83 x 58 cm, Hahnsäge, 1987

FRÜHER HABEN MALER HÄUSER ABGEMALT
HEUTE MÜSSEN DIE MALER HÄUSER ERFINDEN
UND ES MÜSSEN DIE ARCHITEKTEN
DIE HÄUSER DEN BILDERN NACHBAUEN
DENN DIE SCHÖNEN HÄUSER GIBT ES NICHT MEHR

IN FORMER TIMES
PAINTERS HAVE PAINTED HOUSES.

TODAY PAINTERS HAVE TO
INVENT HOUSES AND THE
ARCHITECTS HAVE TO BUILD
AFTER THE PAINTINGS
BECAUSE THE BEAUTIFUL HOUSES
ARE NOT THERE ANY MORE

JADIS LE PEINTRE
PEIGNAIT DES MAISONS.

AUJOURD'HUI LES ARCHITECTES
DOIVENT CONSTRUIRE
D'APRÈS LES MAISONS
INVENTÉES PAR LES PEINTRES
CAR DES BELLES MAISONS
IL N'Y EN A PLUS.

67

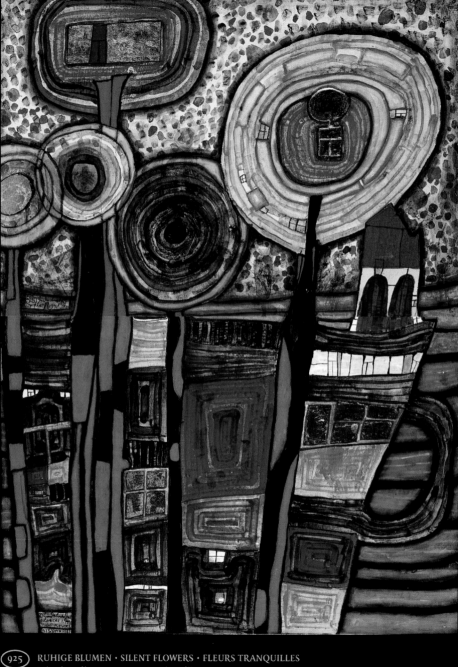

925 **RUHIGE BLUMEN · SILENT FLOWERS · FLEURS TRANQUILLES**
Mixed media, 73 x 54 cm, La Picaudière, 1991

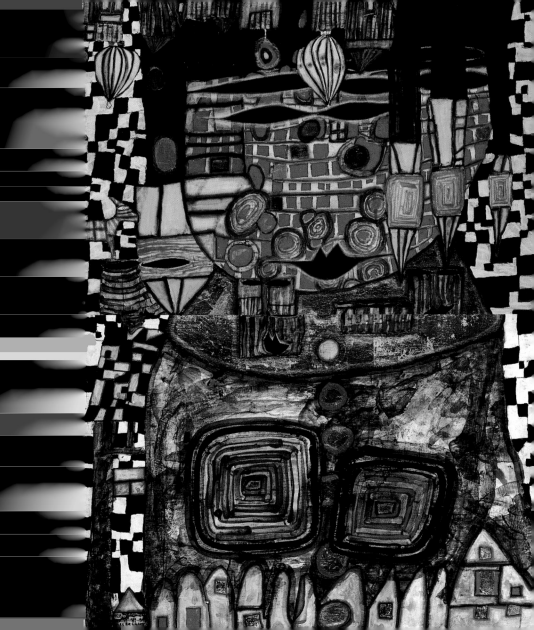

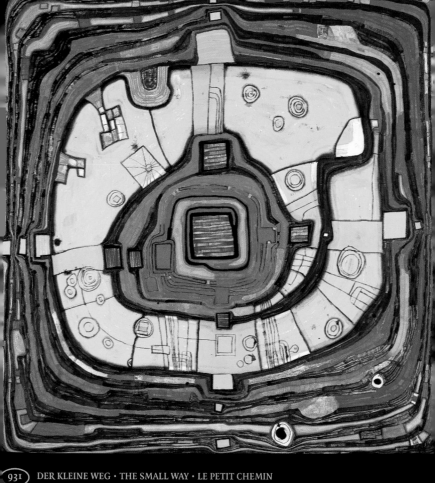

931 DER KLEINE WEG · THE SMALL WAY · LE PETIT CHEMIN
Mixed media, 130 x 135 cm, Kaurinui, 1991

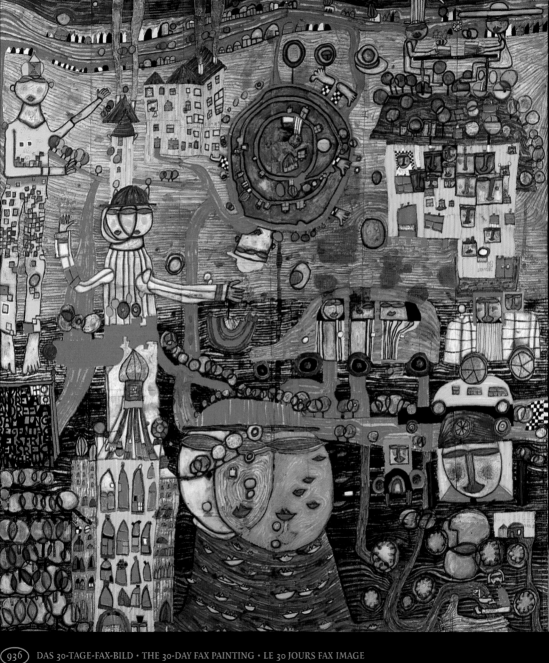

DAS 30-TAGE-FAX-BILD · THE 30-DAY FAX PAINTING · LE 30 JOURS FAX IMAGE
Mixed media, 151 x 130 cm, Kaurinui, 1993

Graphik machen ist so ähnlich
wie ein Simultan schachspiel
mit vielen obskuren Partnern

TO MAKE GRAPHIC ART IS
LIKE PLAYING CHESS
SIMULTANEOUSLY WITH MANY
UNKNOWN PARTNERS.

FAIRE DE LA GRAVURE
EST UN PEU COMME
JOUER AUX ÉCHECS
SIMULTANEMENT AVEC
PLUSIEURS PARTENAIRES INCONNUS.

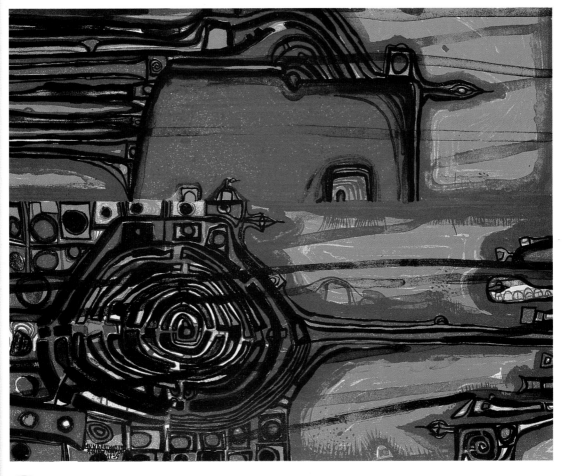

414 DIE FLUCHT DES DALAI LAMA · THE FLIGHT OF THE DALAI LAMA · LA FUITE DU DALAI LAMA
Lithographie, 60 x 62 cm, Paris, 1959

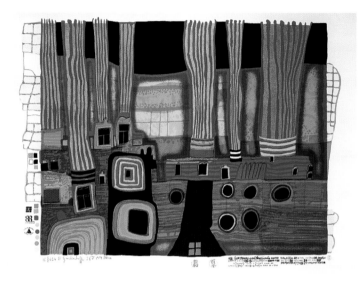

(938) RUHIGE DAMPFER · SILENT STEAMERS · VAPORI TRANQUILLI
Mixed media print, 56 x 79 cm
HWG Venedig, 1993
107

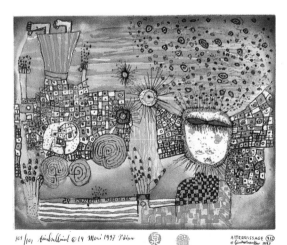

(972) DIE LANDUNG · L'ATTERRISSAGE
Radierung, 45 x 50 cm
HWG Münichsthal, 1997
115

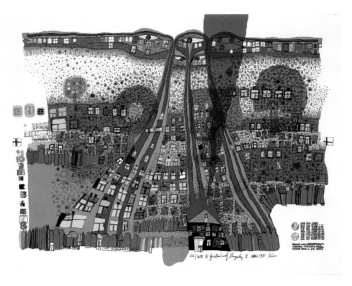

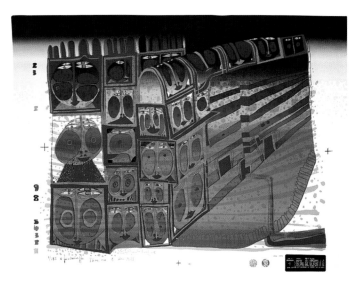

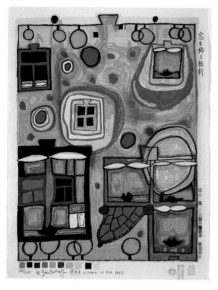

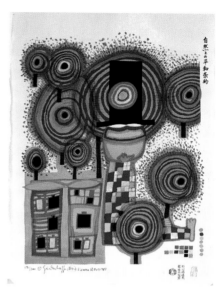

(846A) FENSTERRECHT
WINDOW RIGHT
HWG LE DROIT DE FENÊTRE
92 MADO O KAZARU KENRI
Japanischer Farbholzschnitt,
57 x 42 cm, Kyoto, 1986

(847A) FRIEDENSVERTRAG MIT DER NATUR
PEACE TREATY WITH NATURE
HWG TRAITÉ DE PAIX AVEC LA NATURE
93 SHIZEN TONO HEIWA JYOYAKU
Japanischer Farbholzschnitt,
57 x 42 cm, Kyoto, 1986

(850A) DIE ZWEITE HAUT
THE SECOND SKIN
HWG LA DEUXIÈME PEAU
96 JIYU NI YOSOOU KENRI
Japanischer Farbholzschnitt,
57 x 42 cm, Kyoto, 1986

(851A) DAS RECHT AUF TRÄUME
THE RIGHT TO DREAM
HWG DROIT DE RÊVER
97 YUMEMIRU KENRI
Japanischer Farbholzschnitt,
57 x 42 cm, Kyoto, 1987

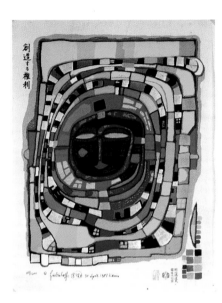

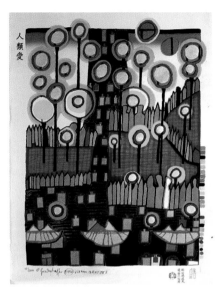

848A DAS RECHT AUF SCHÖPFUNG
RIGHT TO CREATE · DROIT DE CRÉER
HWG SOZO SUR KENRI
94 Japanischer Farbholzschnitt,
57 x 42 cm, Kyoto, 1986

849A HOMO HUMUS HUMANITAS
JINRUI AI
HWG Japanischer Farbholzschnitt,
95 57 x 42 cm, Kyoto, 1986

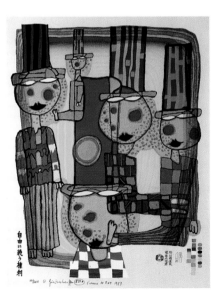

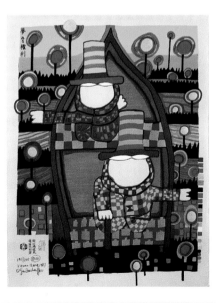

Mit der Druckgraphik betrete
ich ein Paradies das
der Malerpinsel nicht mehr erreicht

WITH GRAPHIC ART I ENTER
A PARADISE WHICH I CANNOT
REACH WITH MY BRUSH.

AVEC LA GRAVURE
J'ENTRE UN PARADIS
QUE LE PINCEAU DU PEINTRE
NE PEUT PAS ATTEINDRE.

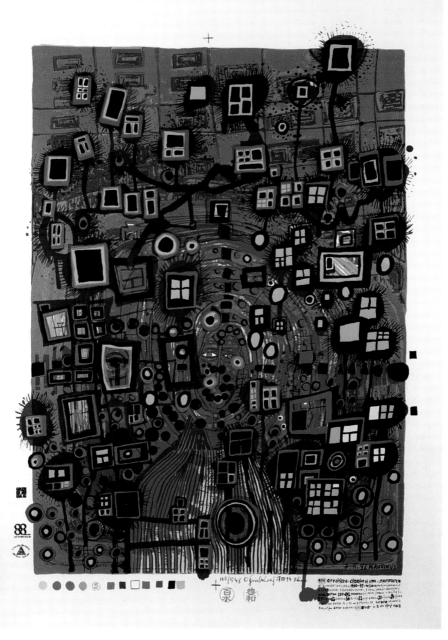

939 STADTSTÄDTER · CITY CITIZEN · CITOYEN DE LA CITÉ
Mixed media Siebdruck, 76 x 56 cm, Venedig, 1993

HWG
109

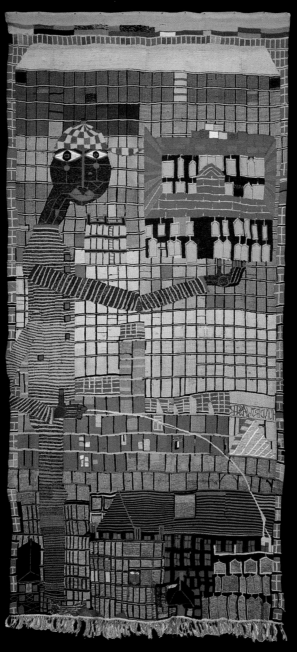

133 PISSENDER KNABE MIT WOLKENKRATZERN
PISSING BOY WITH SKY-SCRAPERS
GARÇON EN TRAIN DE PISSER AVEC GRATTE-CIELS
Tapisserie, 280 x 140 cm, Wien, 1952

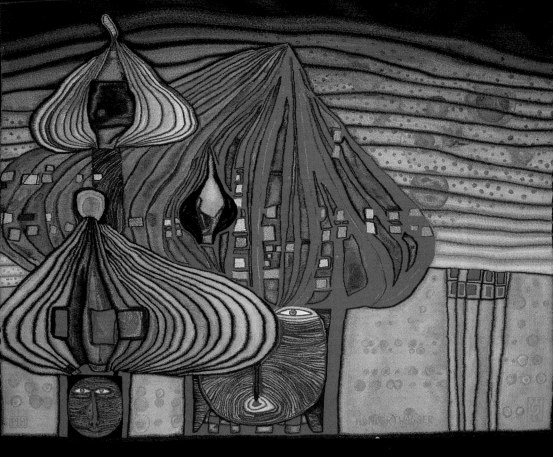

685A WENN DU ÜBER DIE FELDER GEHST, KOMMST DU NACH GROSSWEISSENBACH
IF YOU GO ACROSS THE FIELDS YOU ARRIVE AT GROSSWEISSENBACH
SI TU PASSES À TRAVERS CHAMPS TU ARRIVES À GROSSWEISSENBACH
Tapisserie 1983/84, 230 x 285 cm, Weber: Rafael Morquecho und Theo Riedl

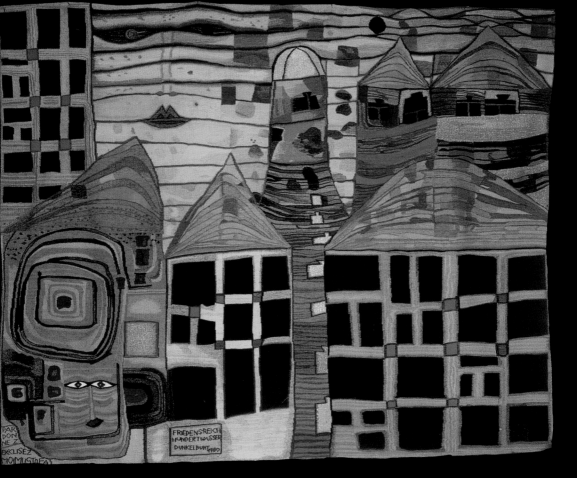

(803A) PARDONNEZ-MOI MUSTAFA

Tapisserie, 1981, 220 x 275 cm, Weber: Ilona Pachler

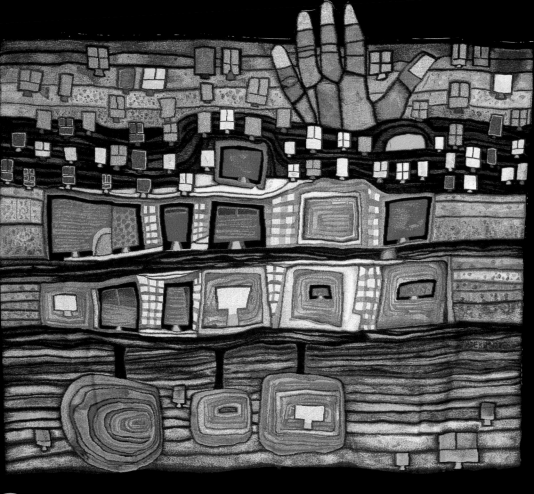

820A) **DER FÜHRER**
Tapisserie, 1984, 207 x 265 cm, Weber: Theo Riedl

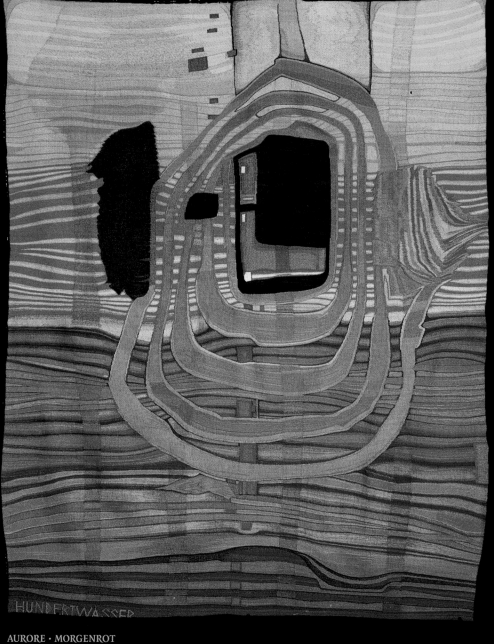

AURORE · MORGENROT
Tapisserie, 1968, 144 x 117 cm, Weber: Hilde Absalon

Architekturmodelle/ Architecture Models/ Maquettes d'architecture

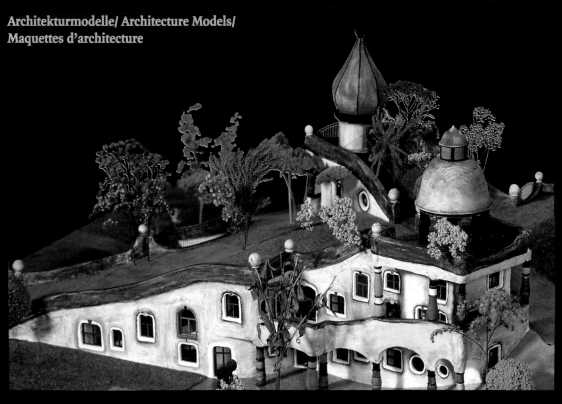

Kindertagesstätte Heddernheim bei Frankfurt
Day-care center Heddernheim near Frankfurt
Garderie d'enfants de Heddernheim près de Francfort
Architekturmodell/architectural model/Maquette d'architecture de Alfred Schmid, 1987/88

Sankt-Barbara-Kirche, Bärnbach
Saint Barbara Church, Bärnbach
Eglise Sainte-Barbara, Bärnbach
Architekturmodell/architectural model/Maquette d'architecture
de Alfred Schmid, 1987

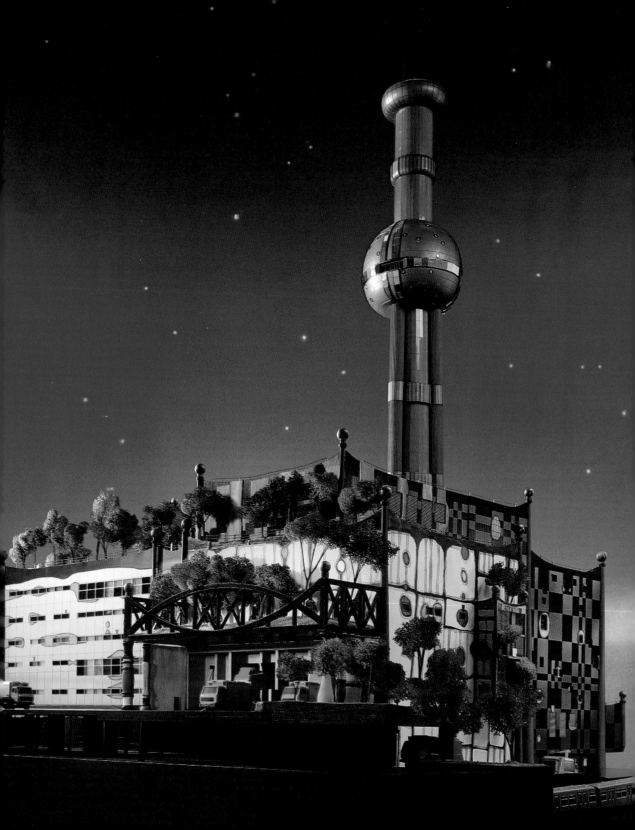

District Heating Plant Spittelau, Vienna
Centrale thermique Spittelau, Vienne
Architekturmodell/architectural model/Maquette d'architecture de Alfred Schmid, 1989
Photo: Peter Strobl

Thermendorf Blumau, Steiermark: das Hügelwälderland
Hot Spring Village, Blumau, Styria: rolling hills
Village thermal de Blumau, Styrie: Les maisons-collines vallonnées
Architekturmodell/architectural model/Maquette d'architecture
de Alfred Schmid, 1992

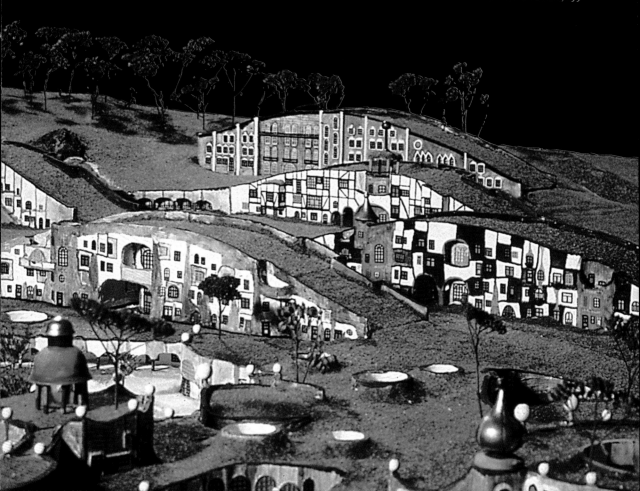

Fahnen
Flags
Drapeaux

Friedensfahne für das Gelobte Land, 1978
Peace Flag for the Holy Land
Drapeau pour la Paix en Terre Promise

Koru-Fahne für Neuseeland, 1983
Koru flag for New Zealand
Drapeau koru pour la Nouvelle-Zélande

Uluru-Fahne für Australien, 1986
Uluru, Down-under flag for Australia
Drapeau uluru pour l'Australie

Nummerntafeln
Licence plates
Plaques d'immatriculation

B ⬛ WALD 8

S ⬛ BURG 8

E ⬛ STADT 5

W ⬛ CITY 1

W ⬛ CITY 1

P ⬛ NOE 99

L ⬛ DONAU 3

Hundertwassers Vorschlag, die österreichische Tradition der Autokennzeichen mit reflektierender weißer Schrift auf schwarzem Grund beizubehalten, 1988

Hundertwasser's proposal to maintain the Austrian tradition of car-licence plates with white reflecting letters and numbers on a black background, 1988

Proposition de Hundertwasser pour conserver, dans la tradition autrichienne, les plaques d'immatriculation avec chiffres blancs réfléchissants sur fond noir, 1988

G ⬛ MUR 21

K ⬛ DRAU 10

I ⬛ TIROL 1

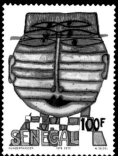

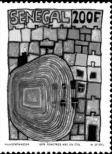

Hundertwassers Briefmarken:
Kuba, 1967: Noche de la Bebedora; Österreich, Serie »Moderne Kunst in Österreich«, 1975: Spiralbaum; Senegal, 1979: Schwarze Bäume, Kopf, Regenbogenfenster; Kapverdische Inseln, 1982: Der Dampfer von Kap Verde; Vereinte Nationen, 35. Jahrestag der Erklärung der Menschenrechte, 1983: Recht auf Schöpfung, Fensterrecht, Friedensvertrag mit der Natur, Die Zweite Haut, Recht auf Träume, Homo Humus Humanitas; Europalia 1987: Hundertwasser-Haus; Liechtenstein, erste Marke in der Serie »Hommage à Liechtenstein«, 1993: Schwarzhutmann; Gipfelkonferenz des Europarates in Wien, 1993: 36 Köpfe; Vereinte Nationen, Weltgipfel für soziale Entwicklung in Kopenhagen, 1995: Die Denker, Hier ist das Land, Dreimal hoch; Luxemburg, »Europäische Kulturhauptstadt 1995«: König der Antipoden, Der kleine Weg, Arkadenhaus und gelber Turm.

Hundertwasser's original-designed postage stamps:
Cuba, 1967: Noche de la Bebedora; Austria, initial series "Modern Art in Austria", 1975: Spiral Tree; Senegal, 1979: Black Trees, Head, Rainbow Windows; Cape Verde Islands, 1982: Cape Verde Steamer; United Nations, on the occasion of the 35th Anniversary of the Universal Declaration of Human Rights, 1983: The Right of Creation, Window Right, Treaty with Nature, The Second Skin, The Right to Dream, Homo Humus Humanitas; Europalia 1987: Hundertwasser House; Liechtenstein, first stamp in the series "Homage to Liechtenstein", 1993: Black Hat Man; Summit of the European Council in Vienna, 1993: 36 Heads; United Nations, World Social Summit, Copenhagen, 1995: The Thinkers, Here is the Land, Le Vivat; Luxemburg, "European Cultural Capital 1995": Antipode King, The Small Way, Arcade House with Yellow tower.

Timbres-postaux originaux dessinés par Hundertwasser:
Cuba, 1967: Noche de la Bebedora; Autriche, série «Art moderne en Autriche», 1975: Arbre spirale; Sénégal, 1979: Arbres Noirs, Tête, Fenêtres arc-en-ciel; Cap Vert, 1982: Steamer de Cap Vert; Nations Unies pour les 35 ans de la Déclaration des Droits de l'Homme, 1983: Droit de créer, Droit de fenêtre, Traité de paix avec la nature, Deuxième peau, Droit de rêver, Homo Humus Humanitas; Europalia 1987: Maison Hundertwasser; Liechtenstein, premier timbre de la série «Hommage au Liechtenstein», 1993: Homme au chapeau noir; Sommet du Conseil de l'Europe à Vienne, 1993: 36 têtes; Nations Unies, sommet mondial pour le développement social, Copenhague, 1995: Les penseurs, Terre que voilà, Le Vivat; Luxembourg, «capitale culturelle européenne 1995»: Le Roi des Antipodes, Le petit chemin, Maison aux arcades avec tour jaune.

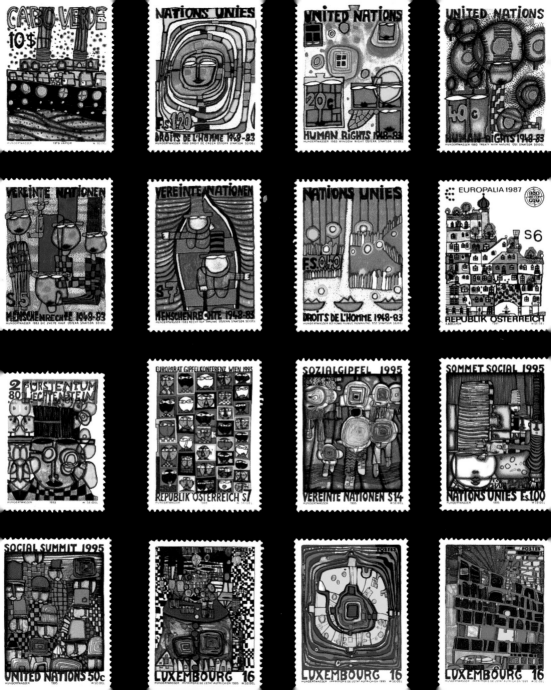

Biographie (Auswahl)

Hundertwasser
Photo:
Gerhard Krömer

1928 Am 15. Dezember in Wien geboren als Friedrich Stowasser.

1938 Nach dem Anschluß Zwangsübersiedlung in die Obere Donaustraße zu Tante und Großmutter.

1943 69 jüdische Familienangehörige werden deportiert und getötet.

1948 Matura. Verbringt drei Monate an der Akademie der Bildenden Künste in Wien.

1949 Nimmt den Namen Hundertwasser an. Beginnt ausgedehnte Reisen. Entwickelt eigenen Stil. In Florenz trifft er René Brô und folgt ihm nach Paris.

1952 Erste Ausstellung im Art Club Wien.

1953 Malt die erste Spirale.

1954 Erste Ausstellung in Paris bei Paul Facchetti. Entwickelt die Theorie des »Transautomatismus« und beginnt, seine Bilder zu numerieren.

1955 Ausstellung bei Carlo Cardazzo, Galleria del Naviglio, Mailand.

1956 Veröffentlicht den Text »La visibilité de la création transautomatique« in »Cimaises« und »Phases« in Paris.

1957 Veröffentlicht die »Grammatik des Sehens«.

1958 Verliest das »Verschimmelungsmanifest gegen den Rationalismus in der Architektur« anläßlich eines Kongresses im Kloster Seckau.

1959 Gründung des »Pintorarium« – einer universellen Akademie aller kreativen Richtungen – mit Ernst Fuchs und Arnulf Rainer. Als Gastdozent an der Hochschule für Bildende Künste in Hamburg zieht er die »Endlose Linie« mit Bazon Brock und Schuldt.

1961 Besucht Japan. Großer Erfolg einer Ausstellung in der Tokyo Gallery.

1962 Heiratet Yuko Ikewada (Scheidung 1966). Malt in einem Studio auf der Giudecca, Venedig. Großer Erfolg einer Restrospektive bei der Biennale in Venedig.

1964 Große Retrospektive in der Kestner-Gesellschaft, Hannover, mit Œuvre-Katalog.

1966 Unglückliche Liebe. Erster Dokumentarfilm von Ferry Radax.

1967 Nacktrede in München für das »Anrecht auf die Dritte Haut«.

1968– Umbau des Schiffes »San Giuseppe T«
1972 zur Regentag in Venedig.

1968 Nacktrede und Verlesung des »Architektur-Boykott-Manifests Los von Loos« in Wien.

1969 Museumsausstellungen in den USA.

1971 Lebt und arbeitet an Bord der »Regentag« in der Lagune von Venedig. Arbeit am »Olympia-Poster« für München in Lengmoos.

1970– Zusammenarbeit mit Peter Schamoni für den
1972 Film »Hundertwasser-Regentag«. Arbeit an der Graphikmappe »Regentag« in der Dietz-Offizin in Lengmoos, Bayern.

1972 Freundschaft mit Joram Harel. Demonstriert in der TV-Sendung »Wünsch Dir was« für Dachbewaldung und individuelle Fassadengestaltung. Veröffentlicht Manifest »Dein Fensterrecht – Deine Baumpflicht«.

1973 Erstes Portfolio mit japanischen Holzschnitten: »Nana Hyaku Mizu«. Hundertwasser ist der erste europäische Maler, dessen Werke von japanischen Meistern geschnitzt werden. Teilnahme an der Triennale di Milano, wo 12 Baummieter in der Via Manzoni gepflanzt werden. Wanderausstellung in Neuseeland.

1975 Ausstellung im Haus der Kunst, München. Manifest »Humus-Toilette« in München. Entwirft Briefmarke für Österreich: »Spiralbaum«. Leitet hiermit die Serie »Moderne Kunst in Österreich« ein. Stecher aller Marken: Wolfgang Seidel. Beginn der Weltwanderausstellung im Musée d'art moderne de la Ville de Paris, die bis 1983 in 27 Ländern und 40 Museen gezeigt wird. In der Albertina, Wien, beginnt die Weltwander-ausstellung seines gesamten graphischen Œuvres, die bis 1992 in 15 Ländern und über 80 Museen und Galerien gezeigt wird.

Überquert mit der »Regentag« den Atlantik und segelt über die Karibik und den Panama-Kanal in den Pazifik.

1978 Entwirft in Venedig die »Friedensfahne für das Heilige Land« mit grünem arabischen Halbmond und blauem Davidstern auf weißem Untergrund. Veröffentlicht sein »Friedensmanifest«.

1979 Die Österreichische Staatsdruckerei druckt drei Briefmarken für den Senegal. Verlesung des Manifests »Die heilige Scheiße« in Pfäffikon am Zürcher See. Wanderausstellung »Hundertwasser is Painting« mit 40 neuen Werken beginnt in New York, anschließend in Tokio, Hamburg, Oslo, Paris, London und Wien.

1980 Spricht über Ökologie, gegen Kernkraft und für eine natur- und menschengerechtere Architektur im US-Senat, in der Corcoran Gallery und in der Philipps Collection, Washington, sowie in Berlin als auch in den Technischen Universitäten von Wien und Oslo.
»Hundertwasser Day« in Washington, D.C., Baumpflanzung auf dem Judiciary Square.

1981 Berufung an die Akademie der Bildenden Künste, Wien. Verfaßt »Richtlinien für die Meisterschule Hundertwasser«.

1982 Briefmarke für die Kapverdischen Inseln.

1983 Entwirft sechs Briefmarken für die Vereinten Nationen.
Gründet ein Bürgerkomitee zur Erhaltung des alten Postgebäudes in Kawakawa, Neuseeland. Arbeitet in Spinea an (860) Homo Humus How Do You Do in 10 002 verschiedenen Versionen. Entwirft die »Koru-Flagge« für Neuseeland.

1984 Nimmt aktiv an den Aktionen zur Rettung der Hainburger Au teil.

1985 Beginn der Zusammenarbeit mit Architekt Peter Pelikan. Arbeitet das ganze Jahr auf der Baustelle des Hundertwasser-Haus in Wien. 70 000 Besucher am »Tag der offenen Tür«.

1986 Entwirft »Uluru, Down-under flag« für Australien. Gestaltung der Brockhaus-Enzyklopädie.

1987 Neugestaltung der St.-Barbara-Kirche in Bärnbach, Steiermark. Entwirft die Kinder-tagesstätte Heddernheim in Frankfurt.

1988 Neugestaltung der österreichischen Autokenn-zeichen und Einsatz für die Beibehaltung der schwarzen Nummernschilder.

1989 Baut sein Modell »Hügelwiesenland«.

1990 Arbeit an Architektur-Realisationen: KunstHausWien; Raststätte Bad Fischau; Fernwärmewerk Spittelau; In den Wiesen, Bad Soden, BRD; Einkaufszentrum Village, Wien; Textilfabrik Muntlix, Vorarlberg; Winery Napa Valley, Kalifornien.

1991 Eröffnung des KunstHausWien am 9. April. Arbeit an Architektur-Projekten: Innenhof der Wohnanlage in Plochingen, BRD; Thermendorf Blumau, Steiermark.

1992 Errichtung des Countdown 21st Century Monuments für TBS in Tokio.

1993 Manifest und Einsatz gegen den Beitritt Österreichs zur Europäischen Union.

1995 Gestaltung der Hundertwasser-Bibel.

1996 Einweihung des von Hundertwasser für die DDSG umgestalteten Donauschiffes »MS Vindobona« in Wien.

1997 Entwürfe und Planung von Architekturprojekten: Die Waldspirale von Darmstadt, Hohe-Haine-Dresden, BRD; Müllverbrennungsanlage für Osaka, Japan; Markthalle Altenrhein, Schweiz. Beginn der Umbauarbeiten des Martin-Luther-Gymnasiums, Wittenberg, BRD.

1998 Museums-Retrospektive im Institut Mathildenhöhe, Darmstadt, und in Japan. Architekturgestaltung: Pumping Station, Sakishima Island, Osaka. Arbeit am Portfolio »La Giudecca Colorata«.

1999 Architekturprojekte: Sludge Center, Osaka; Die grüne Zitadelle von Magdeburg, Bahnhof Uelzen, Ronald McDonald-Haus, Essen, BRD; Kawakawa Public Toilet, Neuseeland. Museums-ausstellungen zum architektonischen Werk in Japan.

2000 Architekturprojekte für Teneriffa und Dillingen/Saar, BRD. Hundertwasser stirbt am 19. Februar im Pazifischen Ozean, an Bord der Queen Eliza-beth II. Er wird auf seinem Land in Neuseeland im Garten der glücklichen Toten, in Harmonie mit der Natur unter einem Tulpenbaum begraben.

Biography (Selection)

1928 Born in Vienna on December 15th as Friedrich Stowasser.

1938 Following Austria's annexation, forced removal to his aunt's and grandmother's home on Obere Donaustraße.

1943 69 of his Jewish relations on his mother's side are deported and killed.

1948 End of schools. Spends three months at the Academy of Fine Arts, Vienna.

1949 Adopts the name Hundertwasser. Start of extensive travelling. Develops his own style. In Florence he meets René Brô and follows him to Paris.

1952 First exhibition in Art Club of Vienna.

1953 Paints his first spiral.

1954 First exhibition in Paris at the Studio Paul Facchetti. Develops the theory of "trans-automatism" and begins to number his works.

1955 Exhibiton at Carlo Cardazzo's Galleria del Naviglio, Milan.

1956 Publishes the text "The Visibility of Transautomatic Creation" in "Cimaises" and "Phases" in Paris.

1957 Publishes the "Grammar of Seeing".

1958 Reads his "Mould Manifesto against Rationalism in Architecture" on the occasion of a congress in Seckau Monastery.

1959 Together with Ernst Fuchs and Arnulf Rainer, founds the "Pintorarium", a universal academy of all creative fields. As guest lecturer at the Academy of Fine Art in Hamburg, he draws the "Endless Line" with Bazon Brock and Schuldt.

1961 Visits Japan. Successful exhibiton in Tokyo.

1962 Marries Yuko Ikewada (divorced 1966). Paints in a Studio on the Giudecca, Venice. Very successful retrospective at the Venice Biennale.

1964 Large retrospective in the Kestner-Gesellschaft, Hannover, with œuvre catalogue.

1966 Unhappy in love. First documentary film, produced by Ferry Radax.

1967 Nude speech for "The Right to a Third Skin" in Munich.

1968– The "San Giuseppe T" is converted into the
1972 "Regentag" in dockyards in the Venice lagoon.

1968 Nude speech and reading of "Los von Loos" (Loose from Loos) in Vienna.

1969 Museum exhibitions in the United States.

1971 Lives and works on board of "Regentag" in the Venice lagoon. Works on the Olympia poster for Munich in Lengmoos.

1970– Collaboration with Peter Schamoni on the film
1972 "Hundertwasser Regentag". Works on the "Regentag" print portfolio in Dietz Offizin in Lengmoos, Bavaria.

1972 Friendship with Joram Harel. In the TV series "Wünsch Dir was", demonstrates in support of roof forestation and individual façade design. Publishes manifesto "Your window right – your tree duty".

1973 First portfolio with Japanese woodcuts: "Nana Hyaku Mizu". Hundertwasser is the first European painter to have his works cut by Japanese masters. Takes part in the Triennale di Milano, where 12 tree tenants are planted in the Via Manzoni. Touring exhibition in New Zealand.

1975 Exhibition in Haus der Kunst, Munich. Manifesto "Humus-Toilet" in Munich. Designs a postage stamp for Austria: "Spiral Tree". Hereby launches the series "Modern Art in Austria". Engraver of all postage stamps: Wolfgang Seidel. Beginning of the world travelling exhibition tour in the Musée d'art moderne de la Ville de Paris, continues until 1983 in 27 countries and 40 museums. In the Albertina, Vienna, start of the world travelling exhibition of his complete graphic œuvre. It continues until 1992 in 15 countries and more than 80 museums and galleries. Sails the "Regentag" across the Atlantic to the Caribbean, through the Panama Canal to the Pacific.

1978 Designs "Peace flag for the Holy Land" with a green Arab sickle moon and blue Star of David against a white background and publishes his "Peace Manifesto".

1979 Three stamps printed for Senegal. Reads manifesto on recycling "Shit Culture – Holy Shit" at Pfäffikon on the Lake of Zurich. The touring exhibition "Hundertwasser Is Painting" with 40 new works starts in New York.

1980 Speaks on ecology, against nuclear power and for an architecture befitting man and nature in

the U.S. Senate, the Corcoran Gallery, and the Phillips Collection in Washington, D.C., in Berlin, in Vienna and Oslo Technical Universities. "Hundertwasser Day" in Washington, D.C., tree planting in Judiciairy Square, Washington, D.C.

1981 Appointed to the Academy of Fine Arts, Vienna. Writes "Guidelines for the Hundertwasser Master School".

1982 Postage stamps for the Cape Verde Islands.

1983 Designs six postage stamps for the United Nations. Founds a committee for the preservation of the old Kawakawa Post Office, New Zealand. Works in Spinea on silkscreen (860) Homo Humus Come Va How Do You Do in 10,002 different versions.
Designs a flag for New Zealand, the Koru.

1984 Takes an active part in campaigns to save Hainburg leas. Camps in the leas for a week.

1985 Start of the cooperation with the architect Peter Pelikan.
Works all year on the building site of the Hundertwasser House in Vienna.
70,000 visitors attend the "Open House".

1986 Designs "Uluru – Down-under Flag" for Australia.
Design of the Brockhaus Encyclopaedia.

1987 Redesigns St. Barbara's Church in Bärnbach, Styria, and plans a Children's Day-care Centre in Heddernheim, Frankfurt.

1988 Redesigns and campaigns to retain the existing form of Austrian licence plates. Further involvement in the campaign to preserve Austrian identity in the matter of licence plates.

1989 Builds architecture model "In the Meadow Hills".

1990 Works on architectural projects: KunstHausWien; Highway Restaurant Bad Fischau; HBW Incinerator Spittelau, Vienna; In the Meadows, Bad Soden, Germany; Village Shopping Mall, Vienna; Textile Factory Muntlix, Vorarlberg; Winery Napa Valley, California.

1991 Inauguration of KunstHausWien on April, 9. Concept and development of architectural projects: inner Courtyard of the Housing Development in Plochingen, Germany; the Thermal Village Blumau, Styria, for Rogner Austria.

1992 In Tokyo Hundertwasser's Countdown 21st Century Monument for TBS is installed.

1993 Involvement in the campaign opposing Austria's joining of the European Union.

1995 Works on the Hundertwasser-Bible

1996 Unveiling of the Danube ship "MS Vindobona", redesigned by Hundertwasser.

1997 Design and planning of architectural projects: The Forest Spiral of Darmstadt, Hohe-Haine-Dresden, Germany; MOP (incinerator) for the city of Osaka, Japan; Farmers's Market in Altenrhein, Switzerland. Beginning of construction work at the Martin Luther School in Wittenberg, Germany.

1998 Retrospective museum exhibition at the Institute Mathildenhöhe, Darmstadt, Germany, and in Japan.
Architectural design for the Pumping Station, Sakishima Island, Osaka, Japan.
Works on the Portfolio "La Giudecca Colorata".

1999 Architectural projects: Sludge Center, Osaka; The green citadel of Magdeburg, Uelzen Railroad Station, Ronald McDonald-House, Essen, Germany; Kawakawa Public Toilet, New Zealand. Museum exhibitions of architectural work in Japan.

2000 Architecture projects for Teneriffa and Dillingen/Saar, Germany. Dies on Saturday, February 19, in the Pacific, on board of Queen Elizabeth II from a heart attack. According to his wish he is being buried in harmony with nature on his land in New Zealand, in the Garden of the Happy Deads under a Tulip Tree.

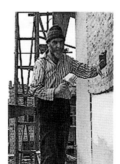

Hundertwasser auf der Baustelle des Hundertwasser-Hauses in Wien, 1985

Hundertwasser at the building site of the Hundertwasser House, Vienna, 1985

Hundertwasser sur le chantier de la Maison Hundertwasser à Vienne, 1985
Photo: Peter Dressler

Biographie (Sélection)

1928 Le 15 décembre, naissance à Vienne,
sous le nom de Friedrich Stowasser.

1938 Après l'Anschluss, déménagement forcé dans la
Obere Donaustrasse, chez sa tante et sa
grand-mère.

1943 69 membres juifs de sa famille sont déportés et
exécutés.

1948 Matura (baccalauréat).
Passe trois mois à l'Académie des Arts plastiques
de Vienne.

1949 Effectue ses premiers longs voyages et
développe son propre style.
Prend le nom de Hundertwasser.
Il rencontre René Brô à Florence et le suit à Paris.

1952 Première exposition au Art Club de Vienne.

1953 Peint la première spirale.

1954 Première exposition à Paris chez Paul Facchetti.
Développe la théorie du «Transautomatisme» et
commence à numéroter ses peintures.

1955 Exposition chez Carlo Cardazzo, Galleria del
Naviglio, Milan.

1956 Publie le texte «La visibilité de la création
transautomatique» dans «Cimaises» et «Phases»
à Paris.

1957 Publie la «Grammaire du Voir».

1958 Lit le «Manifeste de la moisissure contre le
rationalisme en architecture» à l'occasion d'un
congrès à l'abbaye de Seckau.

1959 Fondation du «Pintorarium» – académie
universelle de toutes les orientations
créatrives – avec Ernst Fuchs et Arnulf Rainer.
Professeur invité à l'Ecole supérieure des Beaux-
Arts de Hambourg, il trace la «Ligne sans fin»
avec Bazon Brock et Schuldt.

1961 Visite le Japon. Son exposition à la Tokyo Gallery
connaît un grand succès.

1962 Mariage avec Yuko Ikewada (divorce en 1966).
Peint dans un atelier de la Giudecca à Venise.
Grand succès d'une rétrospective lors de la
Biennale de Venise.

1964 Grande rétrospective à la Kestner-Gesellschaft,
Hanovre, avec catalogue raisonné.

1966 Amour malheureux. Premier documentaire de
Ferry Radax.

1967 Discours «Dans le nu» à Munich pour le droit à
la Troisième peau.

1968– Le bateau «San Giuseppe T», aménagé à
1972 Venise, devient le «Regentag».

1968 Discours dans le nu et lecture du «Manifeste de
boycott de l'architecture Los von Loos»
(Loin de Loos) à Vienne.

1969 Expositions dans les musées aux États-Unis.

1971 Vit et travaille à bord du «Regentag» dans la
lagune de Venise. Travaille à l'affiche olympique
pour Munich à Lengmoos.

1970– Collabore avec Peter Schamoni à la réalisation
1972 du film «Hundertwasser Regentag». Travaille
au portfolio «Regentag» à la Dietz Offizin
à Lengmoos, Bavière.

1972 Amitié avec Joram Harel. Dans l'émision de
télévision «Wünsch Dir was», démonstration en
faveur des toits de verdure et de la conception
individuelle des fenêtres. Publie le manifeste
«Ton droit de fenêtre – Ton devoir d'arbre».

1973 Premier portfolio avec des gravures sur bois
japonaises: «Nana Hyaku Mizu». Hundertwasser
est le premier peintre européen dont les œuvres
sont gravées par des maîtres japonais. Participe à
la Triennale de Milan, où 12 arbres-locataires
sont plantés dans la Via Manzoni.
Exposition itinérante en Nouvelle-Zélande.

1975 Exposition à la Haus der Kunst, à Munich.
Publie à Munich le «Manifeste pour les
toilettes d'humus».
Dessine des timbres-poste pour l'Autriche:
«L'arbre spirale», marquant ainsi le début de la
série «Art moderne en Autriche».
Graveur des timbres-postes: Wolfgang Seidel.
L'exposition itinérante internationale commence
au Musée d'Art Moderne de la Ville de Paris et
sera montrée jusqu'en 1983 dans 27 pays et
40 musées.
L'exposition de son œuvre gravé commence à
l'Albertina, Vienne, et sera montrée jusqu'en 1992
dans 15 pays et plus de 80 musées et galeries.
Avec le «Regentag», traverse l'Atlantique et
navigue vers le Pacifique en passant par les
Caraïbes et le canal de Panama.

1978 Dessine le «Drapeau pour la Paix en Terre
Promise» avec le croissant de lune arabe en vert
et l'étoile de David bleue sur fond blanc.
Publie son «Manifeste pour la paix».